세상에서 제일 신나는 그림찾기

집중력은 쑥쑥, 관찰력은 퐁퐁

세상에서 제일 신나는 그림 찾기

4~7세

복소영 지음

- 숨은그림찾기
- 다른그림찾기
- 그림자 찾기
- 짝 찾기
- 조각 찾기
- 그림 스도쿠
- 미로 찾기
- 스티커 칠교 놀이

슬로래빗

그림 찾기 놀이 왜 좋을까요?

시각적인 자극을 빨리 받아들이고 필요한 정보를 선택하는 시각적 주의 집중력은 학습에 필수적인 능력인데요. 숨은그림찾기, 다른 그림 찾기 등 그림을 이용한 놀이로 향상시킬 수 있답니다. 여덟 가지의 다양한 그림 찾기 놀이를 담은 이 책으로 지루하지 않게 우리 아이의 공부 두뇌를 반짝이게 해 주세요~

✿ 놀이별 두뇌 반짝 포인트 ✿

	주의집중력	관찰력	논리력	구성 능력	협응력
숨은그림찾기	◯	◯			
그림자 찾기	◯	◯			
짝 찾기	◯		◯		
조각 찾기	◯	◯	◯	◯	
그림 스도쿠	◯	◯	◯		
미로 찾기	◯	◯		◯	◯
다른 그림 찾기	◯	◯		◯	
칠교 스티커 그림	◯	◯		◯	◯

 그림 스도쿠(가로세로 빈칸을 채워라!) **푸는 방법**

가로와 세로줄에 그림이 중복되지 않게 나타나야 하고, 파란 사각형에서도 모든 그림이 나타나도록 채우는 게임입니다. ①을 포함하는 파란 사각형에 없는 것을 찾아보면 '코'이지요. ②의 가로줄에 없는 것은 '손'입니다. 그럼 이제 ③은 무엇을 채워야 할까요? 세로줄을 보니 '손'이 없네요. 이런 식으로 나머지 칸들도 가로줄과 세로줄, 파란 사각형을 보며 채워 나가면 된답니다.

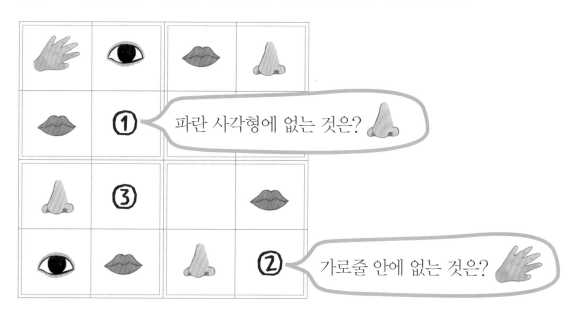

숨은 그림을 찾아라!

중력이 없는 우주에서는 사람도, 물건도 모든 것이 둥둥 떠다녀요.
그림에서 10개의 숨은 그림을 찾아보세요.

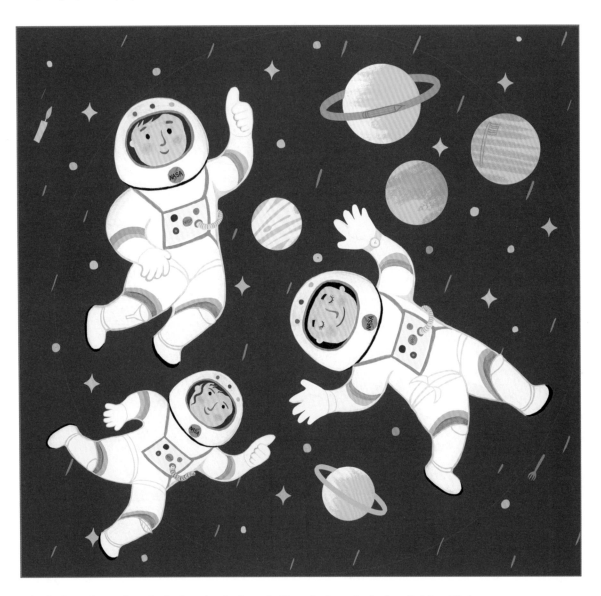

깔때기, 나뭇잎, 바나나, 숟가락, 시계, 연필, 지렁이, 촛불, 칫솔, 포크

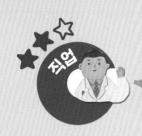

내 그림자 어디 있어?

요리사 아저씨가 프라이팬에 채소를 볶고 있어요.
알맞은 그림자를 찾아서 ◯ 표시해 주세요.

7

짝을 찾아라!

직업에 따라 여러 가지 도구가 필요해요.
알맞은 도구를 찾아서 연결해 주세요.

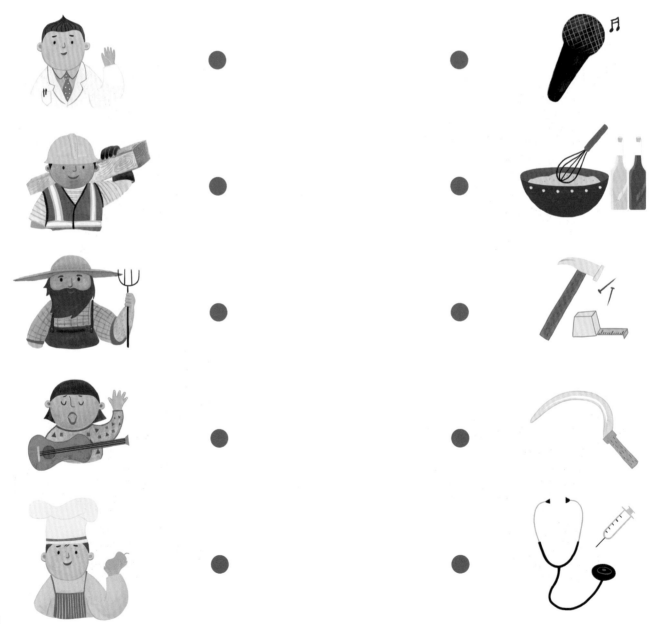

그림을 완성해 줄래?

비행기 조종사가 구름을 헤치며 하늘을 시원하게 날고 있어요.
그림에 어떤 조각이 빠져 있을까요?

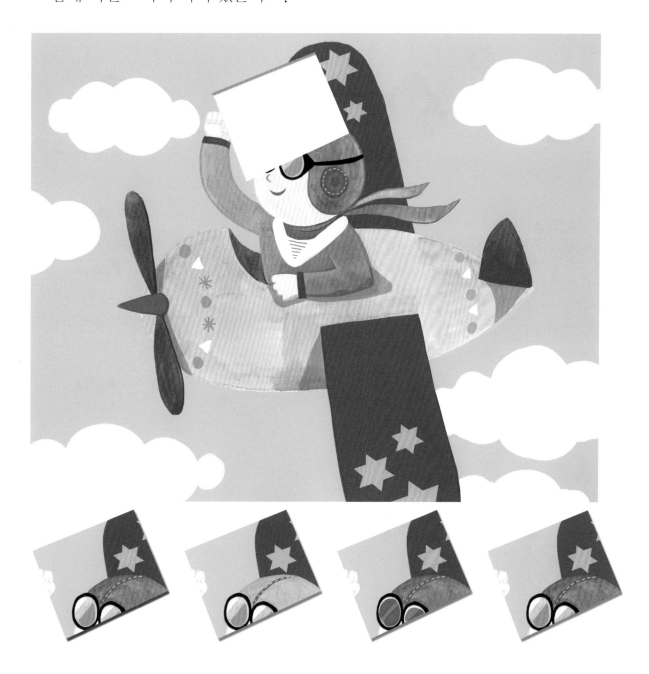

가로세로 빈칸을 채워라!

가로세로, 파란 사각형 안에 직업을 골고루 채워야 해요.
빈칸에 부록의 스티커를 붙여 주세요.

어느 길로 가야 할까?

의사 선생님이 감기몸살로 끙끙 앓고 있는 친구에게 갈 수 있게 도와주세요.
어느 길로 가야 할까요?

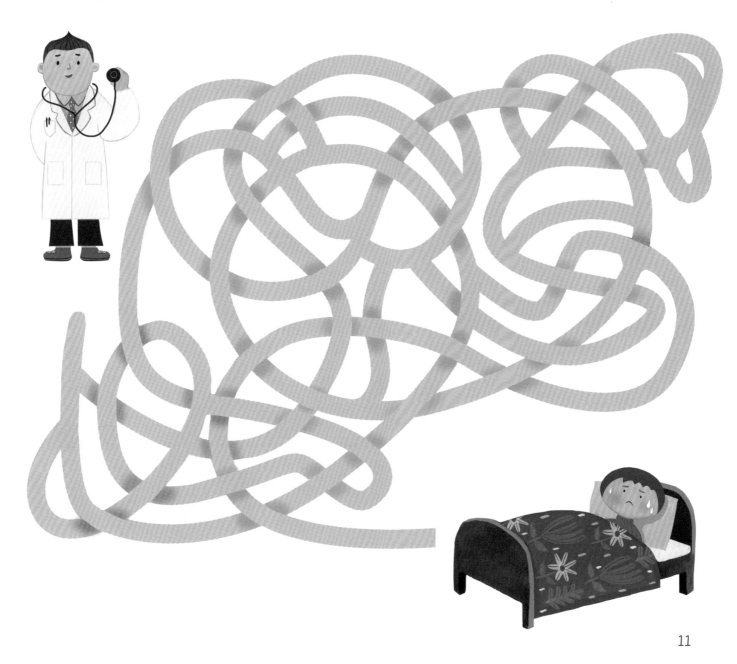

그림을 비교해 봐!

과일가게 아저씨가 부지런히 손님 맞을 준비를 하고 있어요.
왼쪽과 오른쪽 그림에서 다른 부분 9개를 찾아 오른쪽에 표시해 주세요.

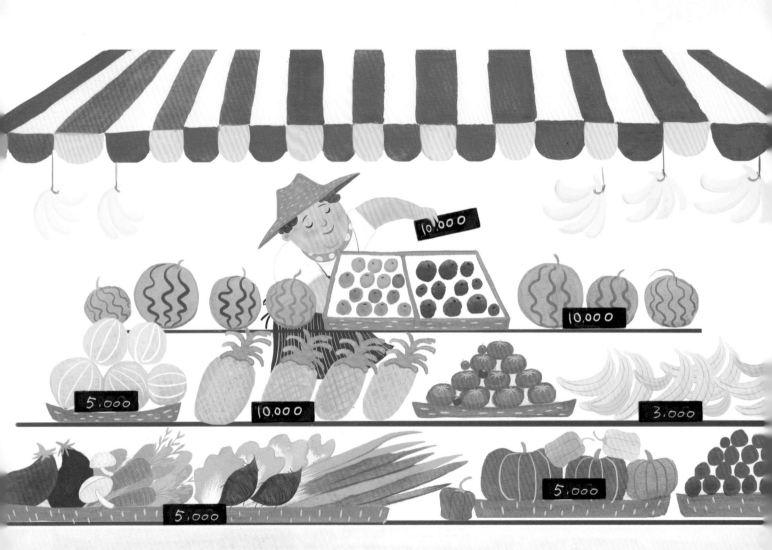

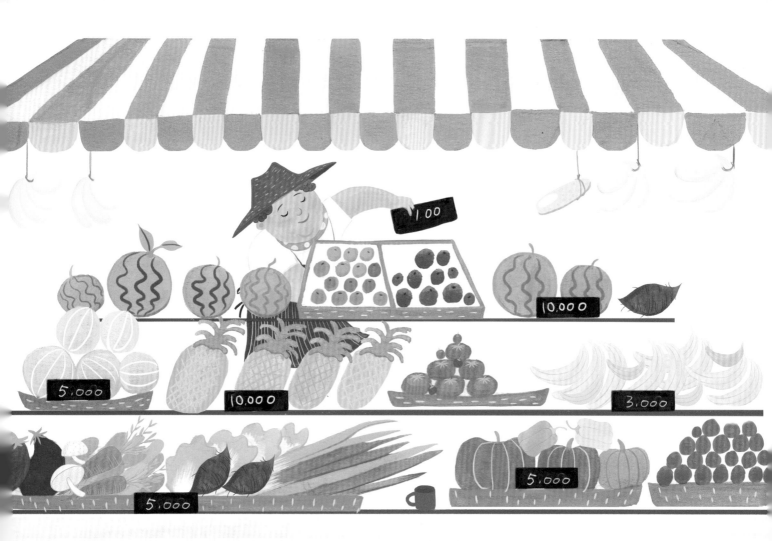

일곱 조각을 붙이면?

부록의 칠교 스티커를 붙여서 그림을 완성해 보세요.
무슨 그림인지 네모 안에 써 주세요.

일곱 조각을 붙이면?

부록의 칠교 스티커를 붙여서 그림을 완성해 보세요.
무슨 그림인지 네모 안에 써 주세요.

숨은 그림을 찾아라!

아이들이 사이좋게 장난감 놀이를 하고 있어요.
그림에서 10개의 숨은 그림을 찾아보세요.

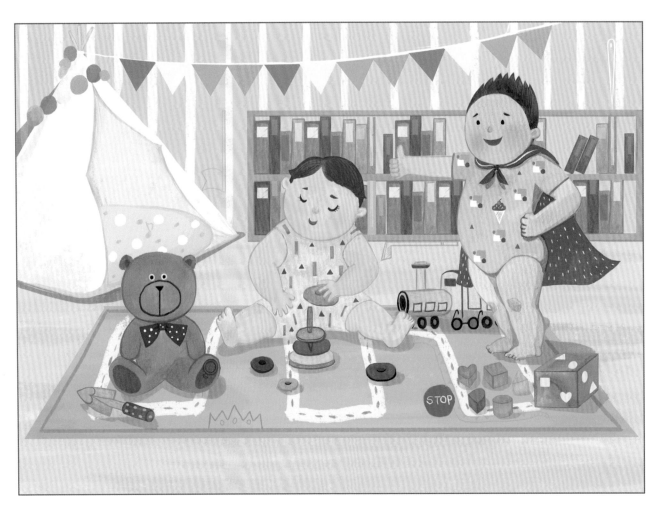

골프채, 깃발, 바늘, 뱀, 아이스크림, 안경, 압정, 왕관, 음표, 하트

내 그림자 어디 있어?

한 아이가 동물 분장을 하고 친구에게 인사하고 있어요.
알맞은 그림자를 찾아서 ◯ 표시해 주세요.

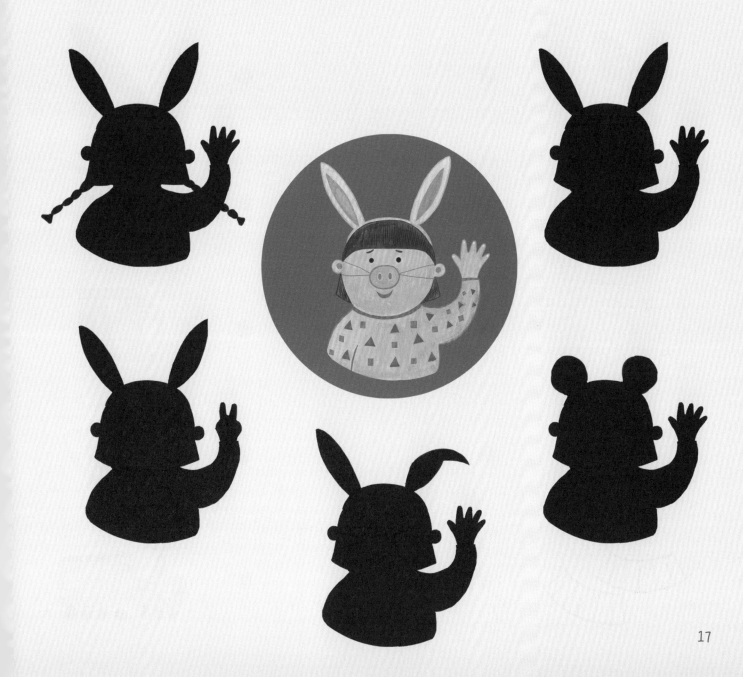

짝을 찾아라!

장난감마다 잘 어울리는 짝꿍이 있어요.
알맞은 것을 찾아서 연결해 주세요.

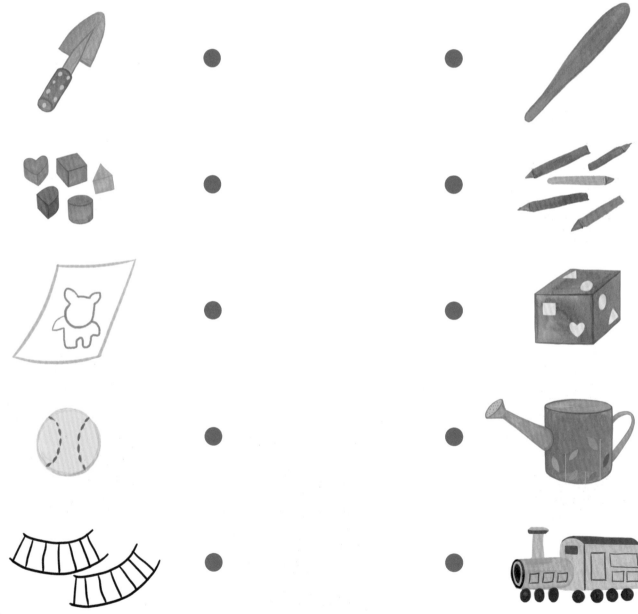

그림을 완성해 줄래?

삐리비리빗! 삐리비리빗! 로봇의 얼굴이 사라졌어요.
그림에서 얼굴을 찾아 주세요.

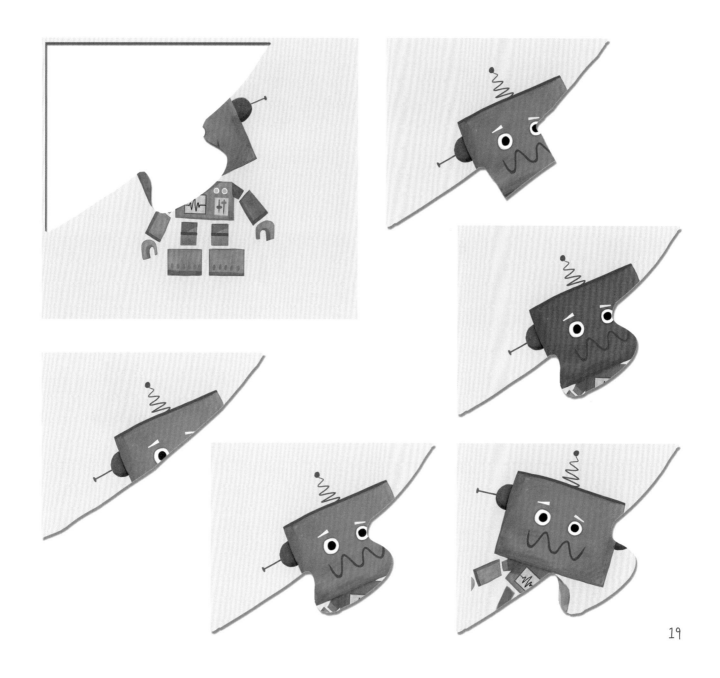

가로세로, 파란 사각형 안에 장난감을 골고루 채워야 해요.
빈칸에 부록의 스티커를 붙여 주세요.

어느 길로 가야 할까?

장난감 놀이를 재밌게 하고 난 후에는 제자리에 정리해 놓아야 해요.
어느 길로 가야 할까요?

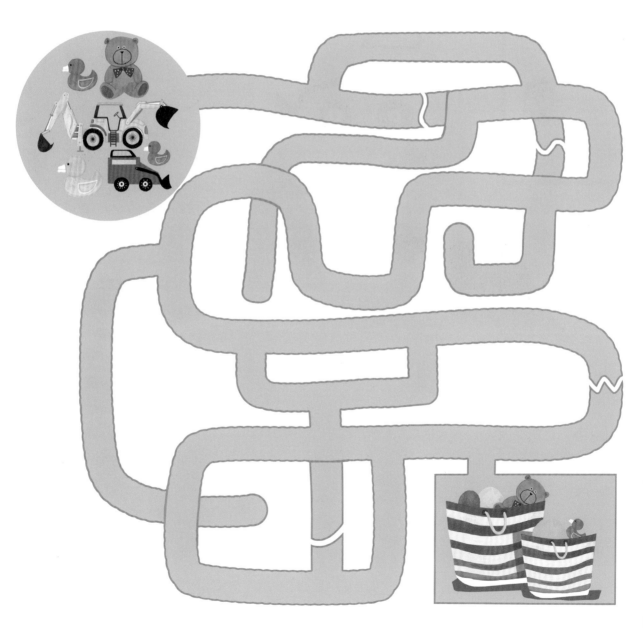

그림을 비교해 봐!

남자아이가 블록 놀이를 마치고 상자에 블록을 담고 있어요.
왼쪽과 오른쪽 그림에서 다른 부분 11개를 찾아 오른쪽에 표시해 주세요.

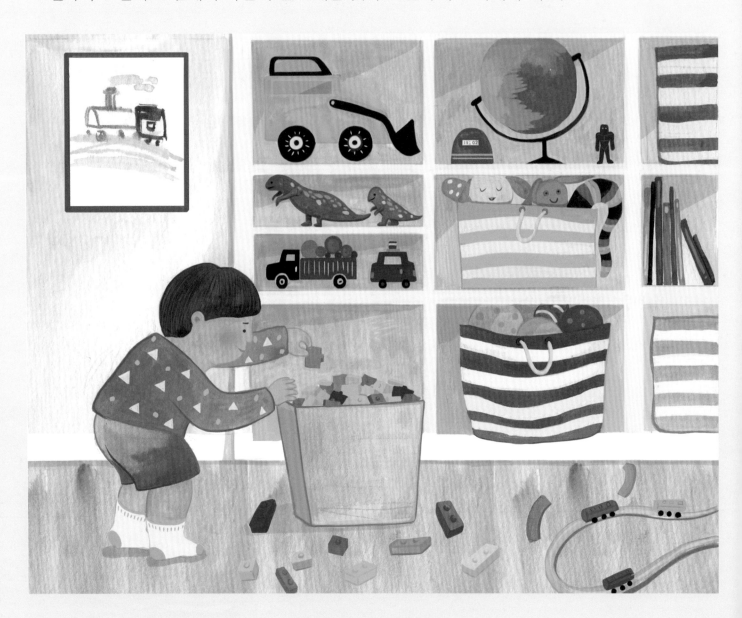

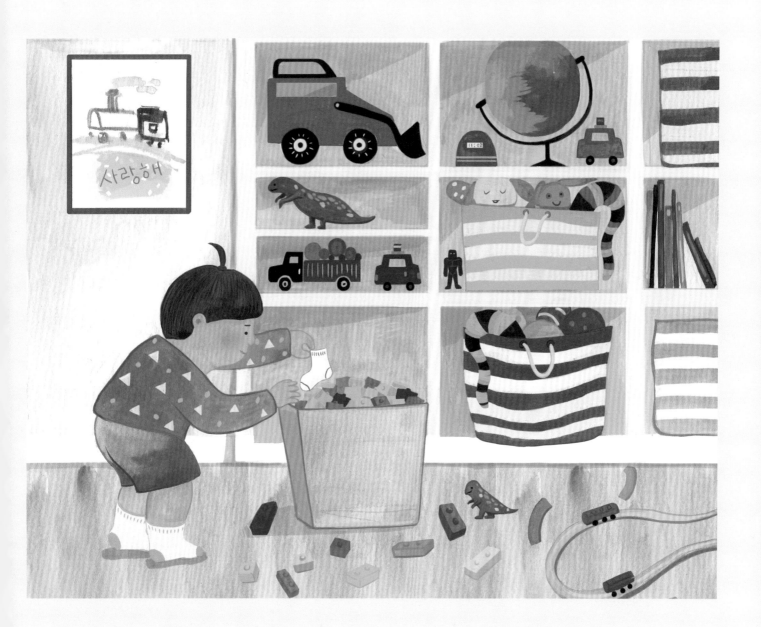

숨은 그림을 찾아라!

옷장 속에 옷가지와 소품들이 차곡차곡 가지런히 정리되어 있어요.
그림에서 12개의 숨은 그림을 찾아보세요.

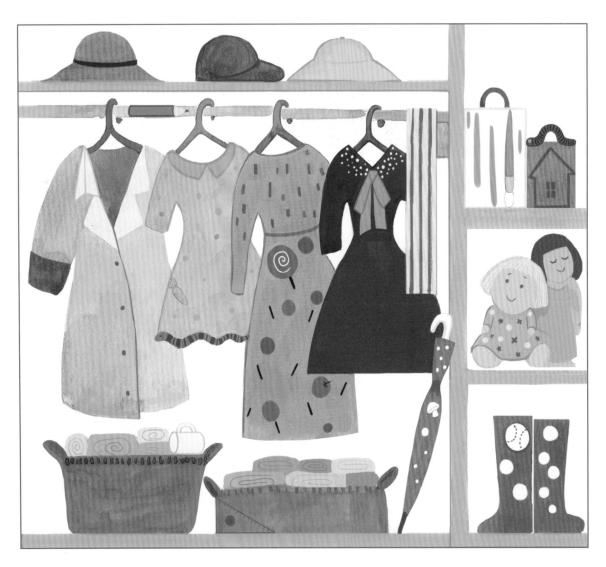

당근, 막대사탕, 뱀, 버섯, 붓, 사과, 삼각자, 야구공, 연필, 종이비행기, 지렁이, 컵

내 그림자 어디 있어?

곱디고운 색에 아름다운 꽃이 그려진 찻주전자와 찻잔이에요.
알맞은 그림자를 찾아서 ◯ 표시해 주세요.

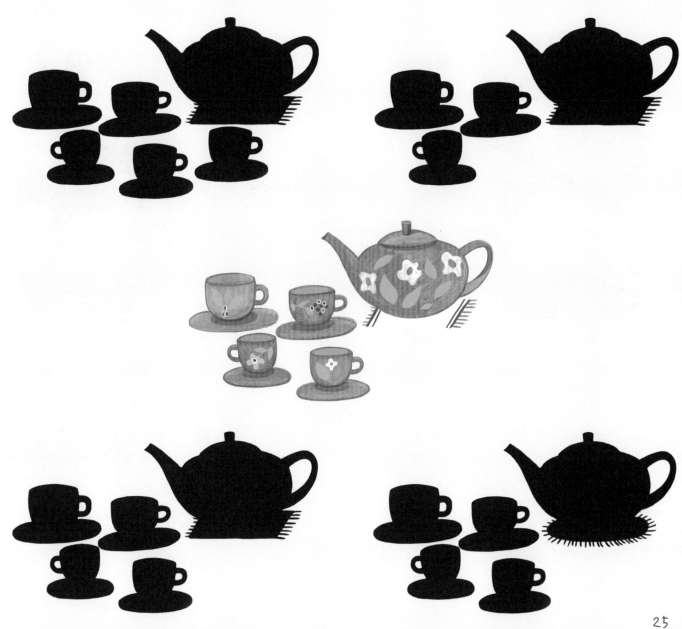

짝을 찾아라!

오늘은 집 청소 하는 날! 엄마를 도와 정리정돈을 해야 해요.
알맞은 위치를 찾아서 연결해 주세요.

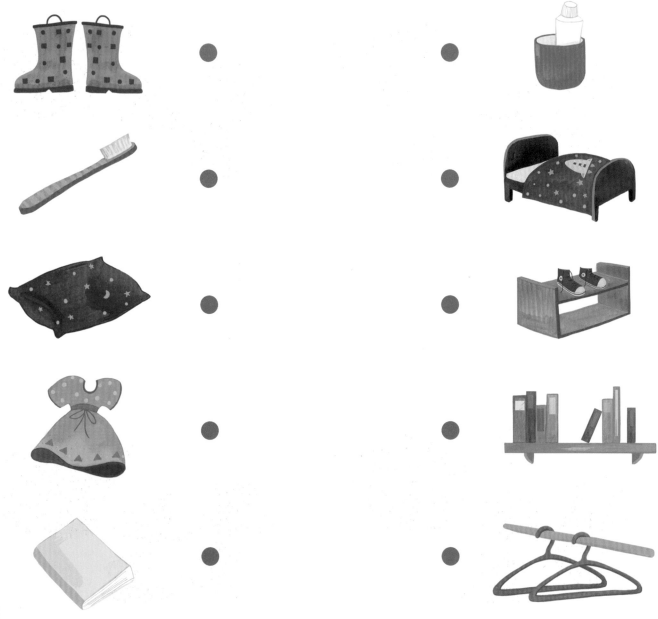

그림을 완성해 줄래?

세쌍둥이가 블록을 만지작거리며 놀고 있어요.
그림에 어떤 조각이 빠져 있을까요?

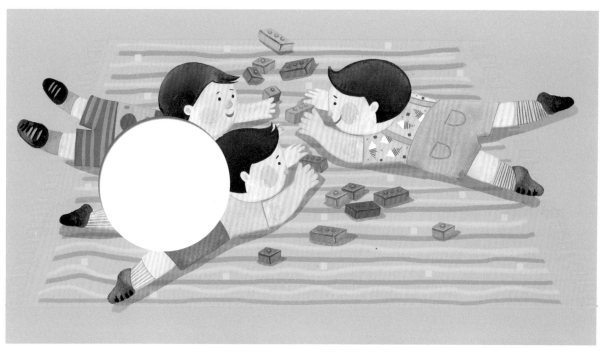

가로세로 빈칸을 채워라!

가족들을 가로세로, 파란 사각형 안에 골고루 채워야 해요.
빈칸에 부록의 스티커를 붙여 주세요.

28

어느 길로 가야 할까?

물을 마시려고 주전자의 물을 컵에 가득 따랐어요.
컵에 담긴 물은 1, 2, 3번 중 어느 길을 따라 왔을까요?

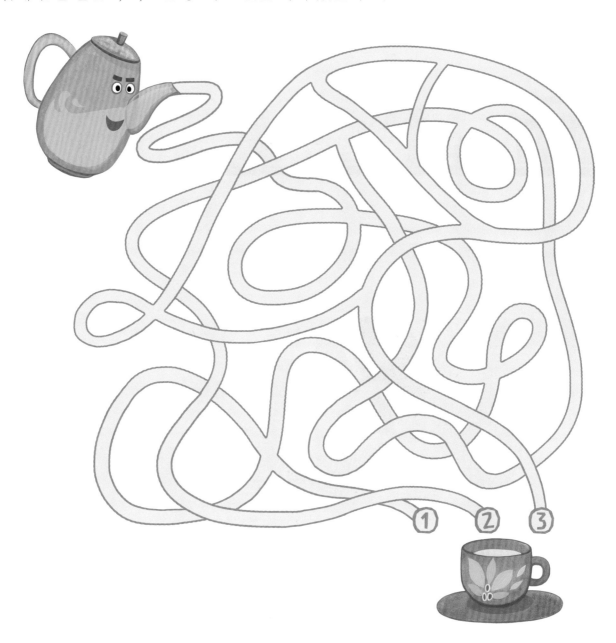

스노클링 마스크를 쓰면 욕조가 신비한 바닷속으로 변해요.
왼쪽과 오른쪽 그림에서 다른 부분 11개를 찾아 오른쪽에 표시해 주세요.

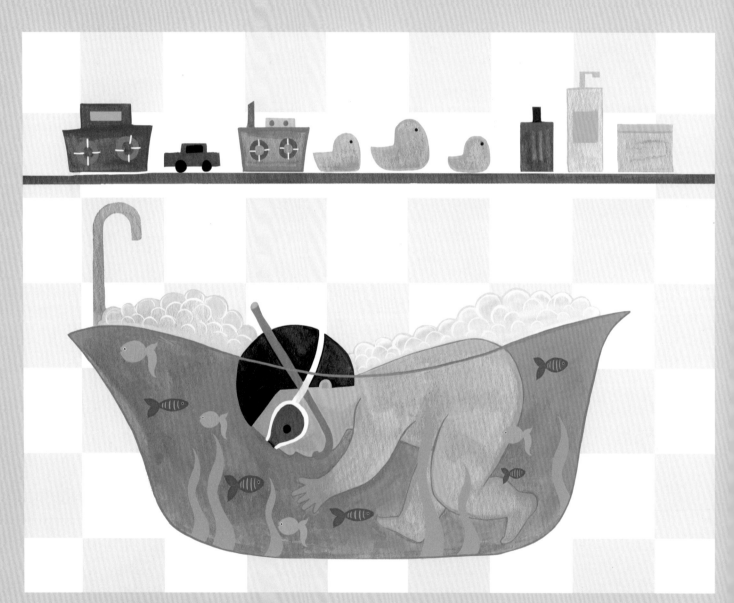

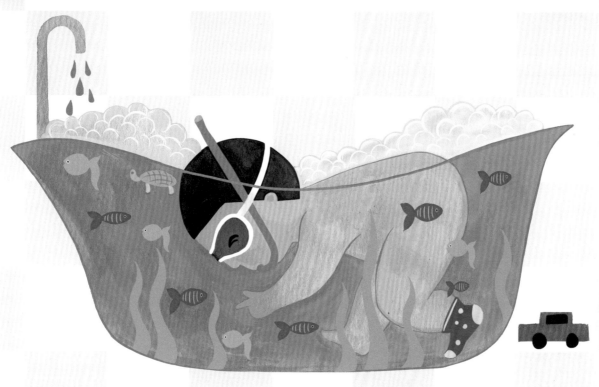

일곱 조각을 붙이면?

부록의 칠교 스티커를 붙여서 그림을 완성해 보세요.
무슨 그림인지 네모 안에 써 주세요.

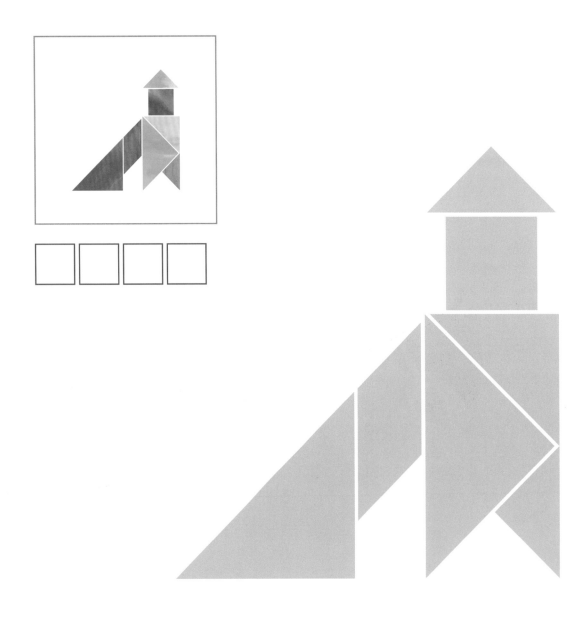

32

일곱 조각을 붙이면?

부록의 칠교 스티커를 붙여서 그림을 완성해 보세요.
무슨 그림인지 네모 안에 써 주세요.

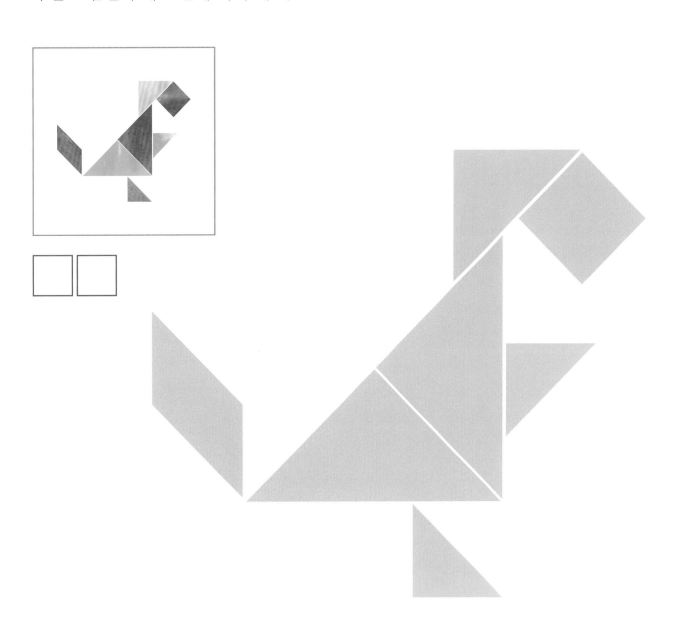

숨은 그림을 찾아라!

귀여운 꼬마가 손가락 하나로 공룡 세 마리를 번쩍 들어 올렸어요.
그림에서 11개의 숨은 그림을 찾아보세요.

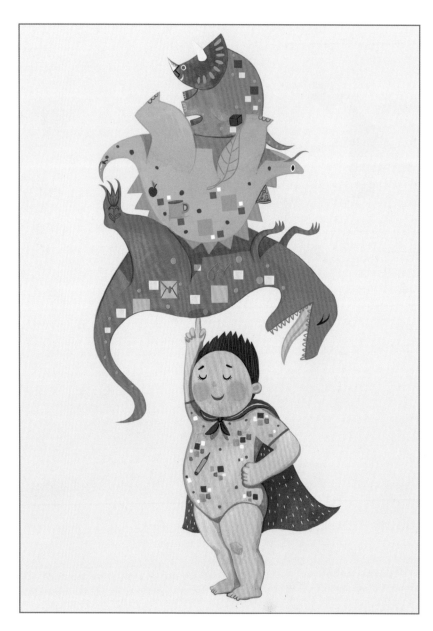

고추, 꽃, 나뭇잎,
부엌칼, 사과, 안경,
연필, 정육면체, 컵,
편지봉투, 피자

내 그림자 어디 있어?

프테라노돈을 타고 날아다니는 모습이 무척 신나 보여요.
알맞은 그림자를 찾아서 ◯ 표시해 주세요.

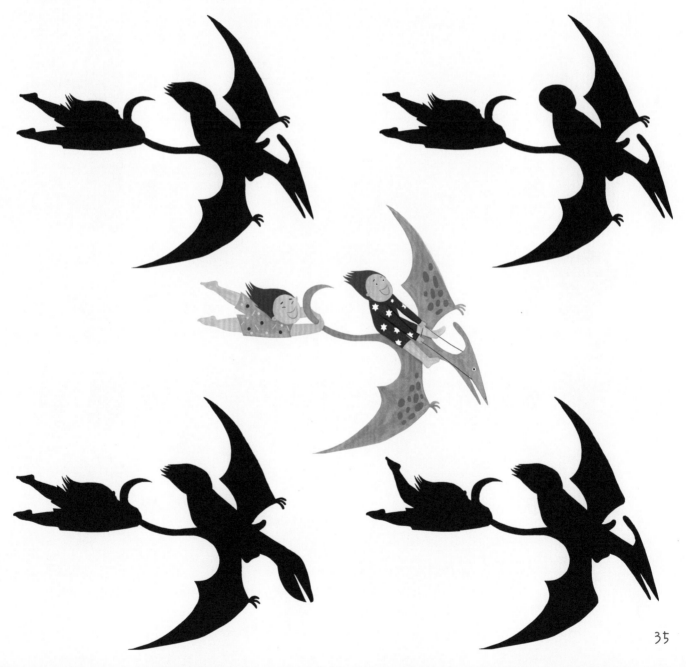

짝을 찾아라!

색깔이나 무늬가 달라도 공룡 종류마다 특징이 있어요.
같은 종류의 공룡을 찾아서 연결해 주세요.

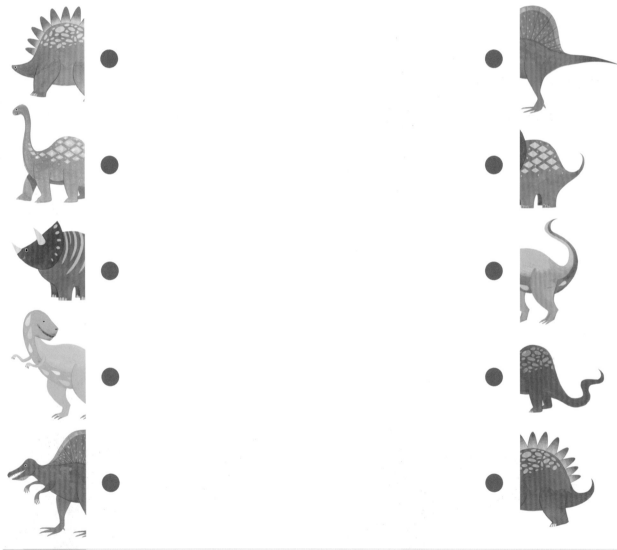

Tip 공룡 종류는 좌측 위에서부터 아래로, 스테고사우루스, 브라키오사우루스, 트리케라톱스, 티라노
사우루스, 스피노사우루스입니다.

그림을 완성해 줄래?

찬바람 불고, 낙엽이 날리는 가을날, 공룡이 감기에 걸렸네요.
그림에 어떤 조각이 빠져 있을까요?

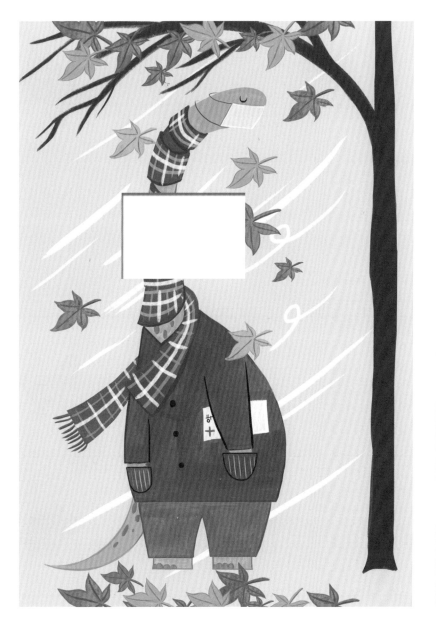

가로세로 빈칸을 채워라!

공룡들을 가로세로, 파란 사각형 안에 골고루 채워야 해요.
빈칸에 부록의 스티커를 붙여 주세요.

어느 길로 가야 할까?

귀여운 공룡들이 알에서 깨어나 엄마를 찾고 있어요.
어떤 공룡이 엄마를 찾았을까요?

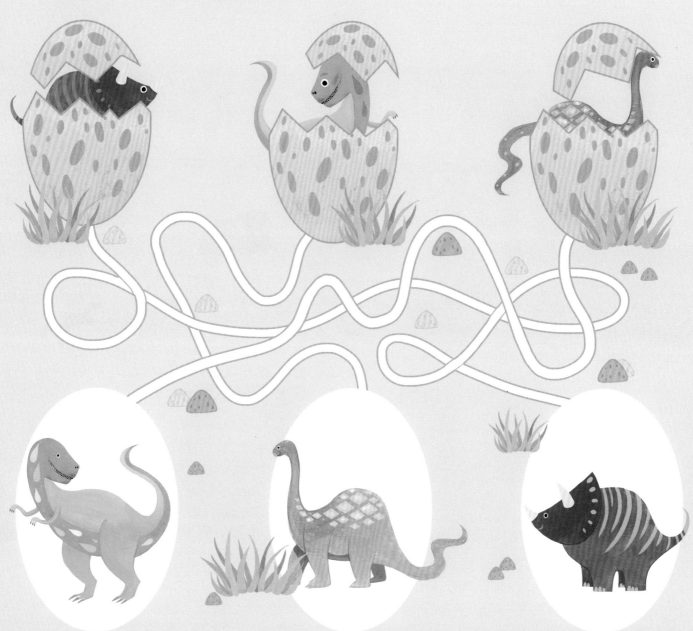

그림을 비교해 봐!

주르륵~ 공룡의 기다란 꼬리는 세상에서 제일 신기한 미끄럼틀!
왼쪽과 오른쪽 그림에서 다른 부분 12개를 찾아 오른쪽에 표시해 주세요.

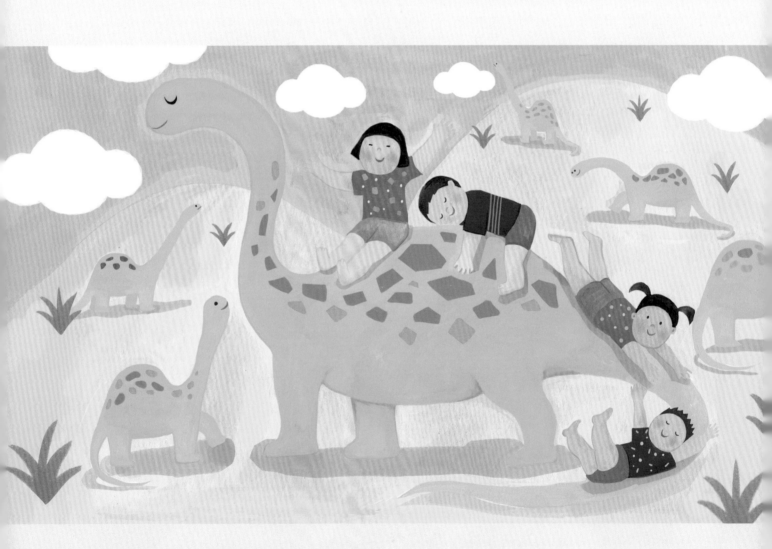

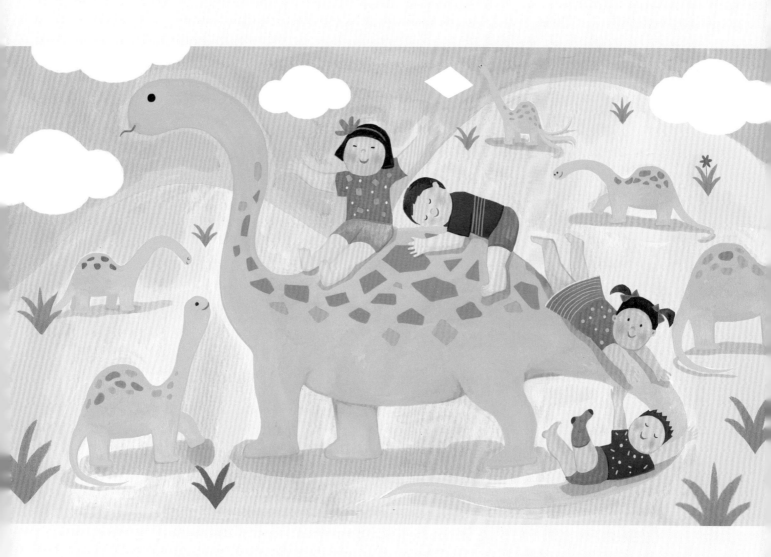

41

숨은 그림을 찾아라!

몽실몽실 뭉게구름 사이로 함박눈처럼 꽃이 떨어지고 있어요.
그림에서 10개의 숨은 그림을 찾아보세요.

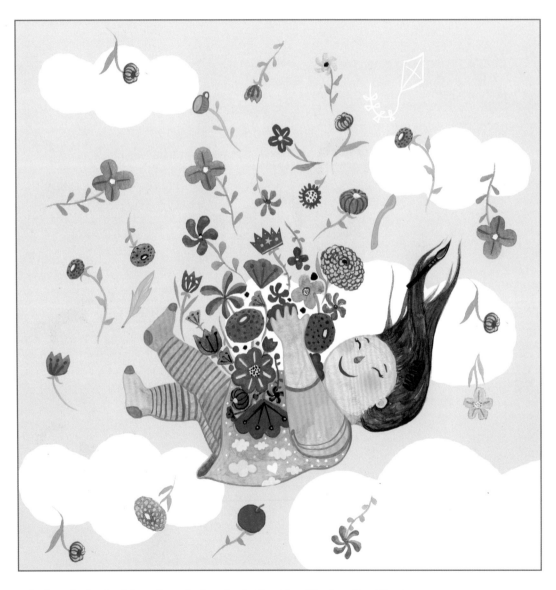

깃털, 바나나, 붓, 빗, 사과, 숟가락, 연, 왕관, 컵, 하트

내 그림자 어디 있어?

신사 모자에 빨간 목도리를 두른 멋쟁이 눈사람이 나타났어요.
알맞은 그림자를 찾아서 ○ 표시해 주세요.

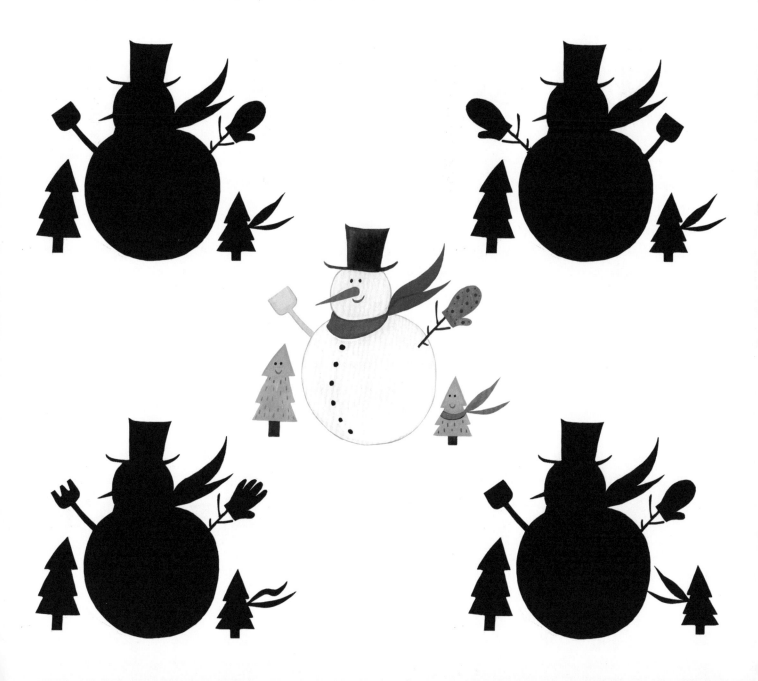

짝을 찾아라!

먼저 나무를 보고 어느 계절의 나무인지 계절 이름을 써 주세요.
나무와 같은 계절인 사물을 찾아서 연결해 주세요.

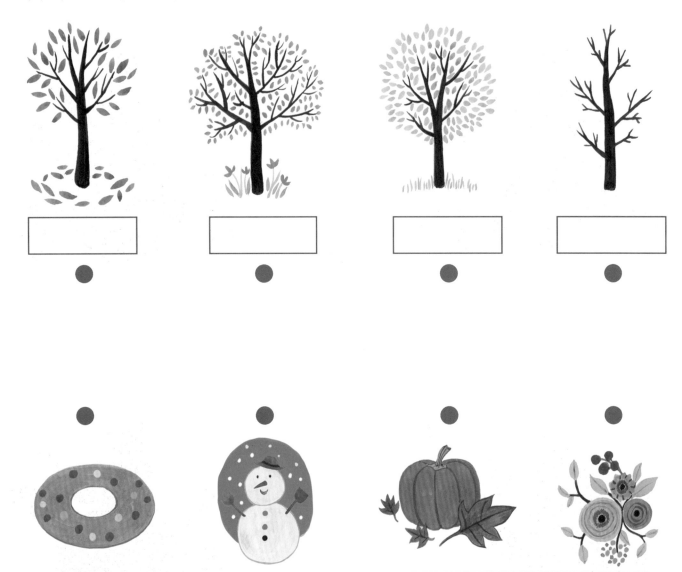

그림을 완성해 줄래?

폭신폭신한 낙엽 침대 위에서 두 아이가 서로를 간지럽히며 놀고 있어요.
그림에 어떤 조각이 빠져 있을까요?

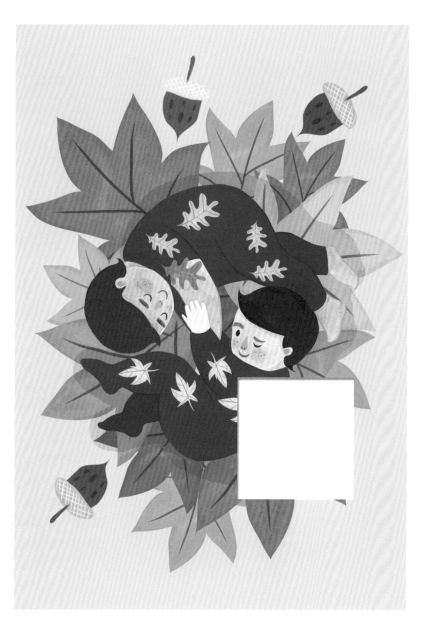

가로세로 빈칸을 채워라!

계절 사물들을 가로세로, 파란 사각형 안에 골고루 채워야 해요.
빈칸에 부록의 스티커를 붙여 주세요.

어느 길로 가야 할까?

봄비가 물길을 따라 바다로 흘러가요.
1~4번 중 바다에 닿지 않는 길은 몇 번일까요?

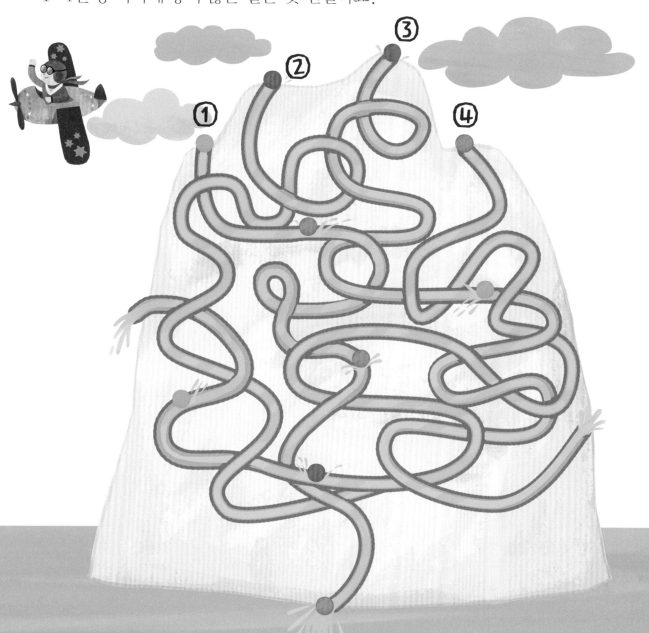

새하얀 백사장 위에 커다란 파라솔을 펴놓고 햇살을 피하며 쉬고 있어요.
왼쪽과 오른쪽 그림에서 다른 부분 11개를 찾아 오른쪽에 표시해 주세요.

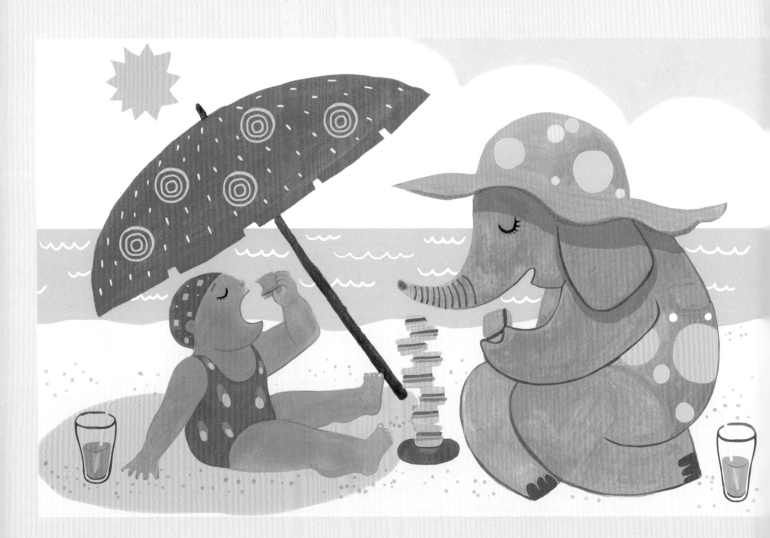

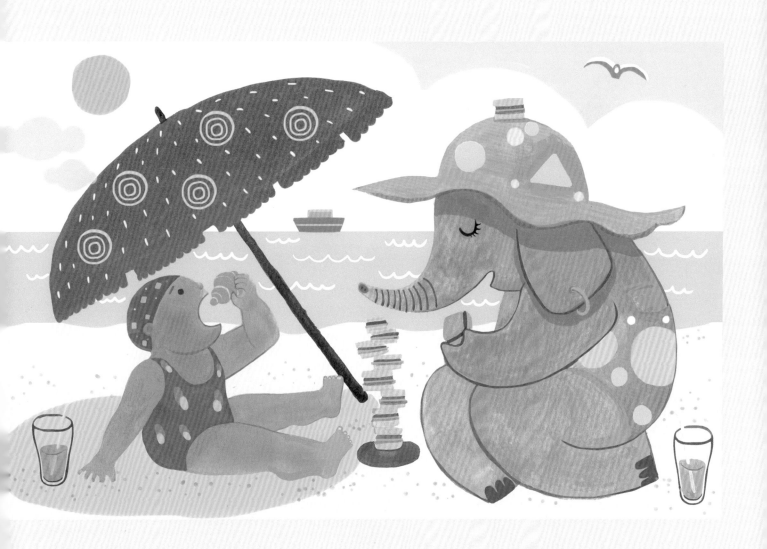

일곱 조각을 붙이면?

부록의 칠교 스티커를 붙여서 그림을 완성해 보세요.
무슨 그림인지 네모 안에 써 주세요.

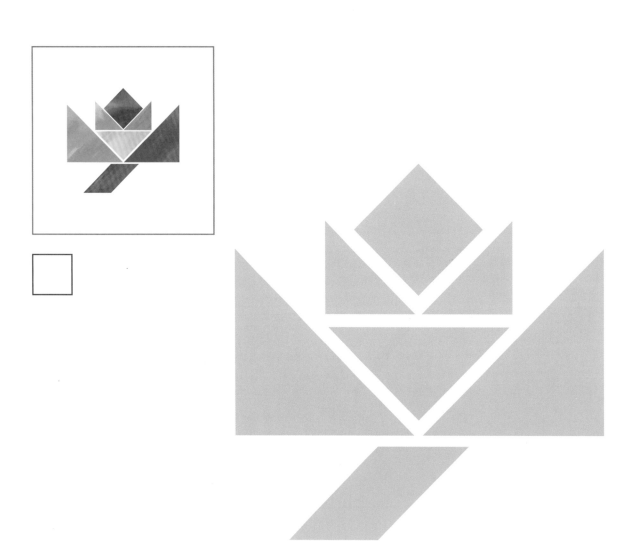

일곱 조각을 붙이면?

부록의 칠교 스티커를 붙여서 그림을 완성해 보세요.
무슨 그림인지 네모 안에 써 주세요.

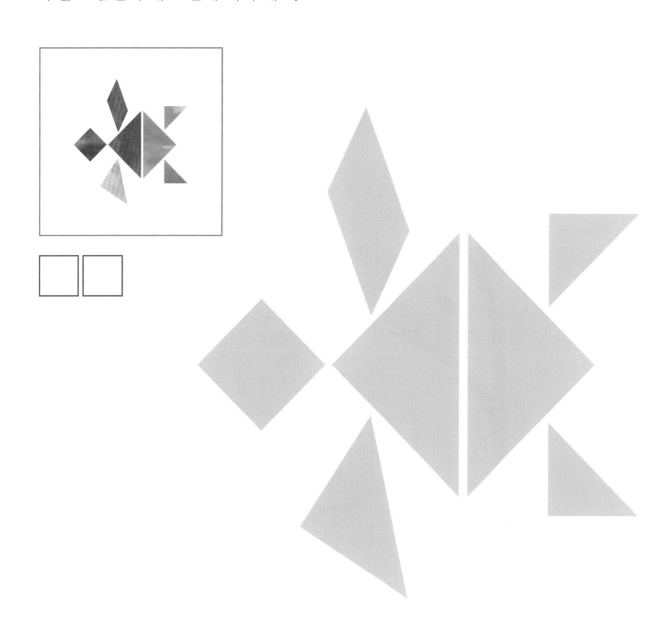

사육사가 알록달록 어여쁜 깃털의 새들에게 모이를 주고 있어요.
그림에서 11개의 숨은 그림을 찾아보세요.

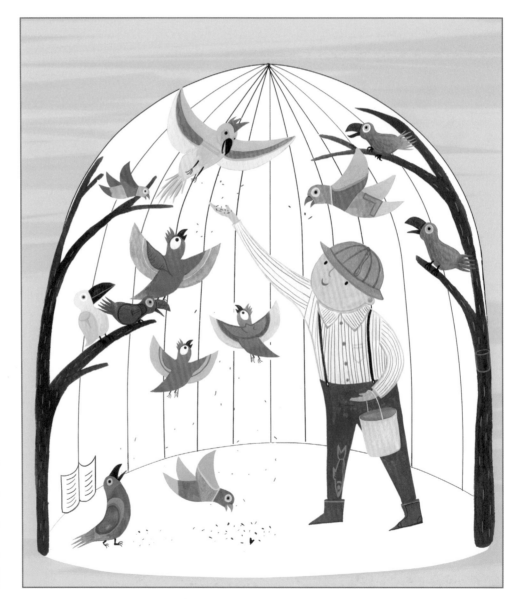

고구마,
기역자(ㄱ),
물고기,
숟가락,
압정, 양말,
전구, 책,
초승달, 칼, 컵

내 그림자 어디 있어?

수풀 뒤에서 바스락바스락 소리를 내며 숨어 있는 동물은 누구?
알맞은 그림자를 찾아서 ◯ 표시해 주세요.

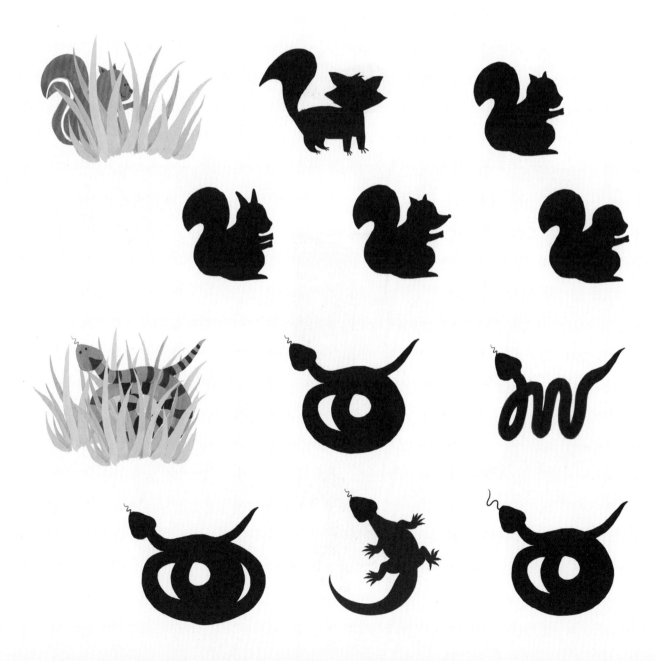

문으로 들어가고 있는 동물은 무엇일까요?
뒷모습과 어울리는 앞모습을 찾아서 ◯ 표시해 주세요.

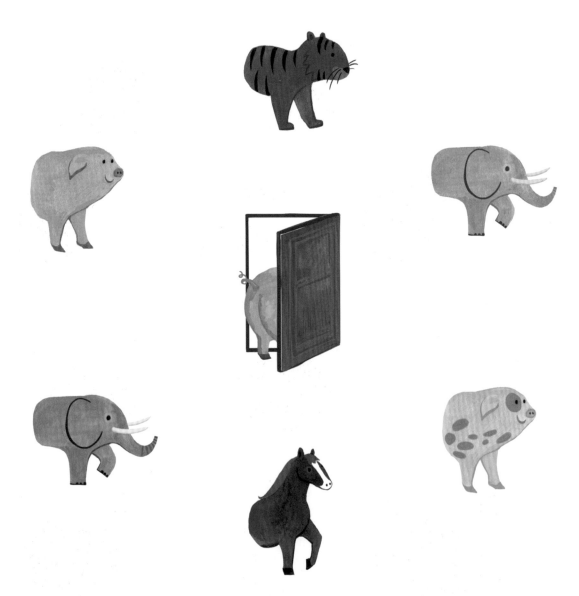

그림을 완성해 줄래?

무시무시한 사자와 호랑이가 기린 등 위에 올라탔어요.
그림에 어떤 조각이 빠져 있을까요?

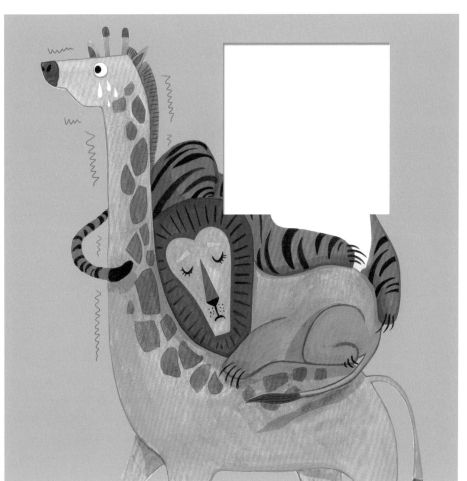

가로세로 빈칸을 채워라!

가족들을 가로세로, 파란 사각형 안에 골고루 채워야 해요.
빈칸에 부록의 스티커를 붙여 주세요.

어느 길로 가야 할까?

얼룩말에게 어울리는 무늬를 찾아 주세요.
몇 번을 따라가야 찾을 수 있을까요?

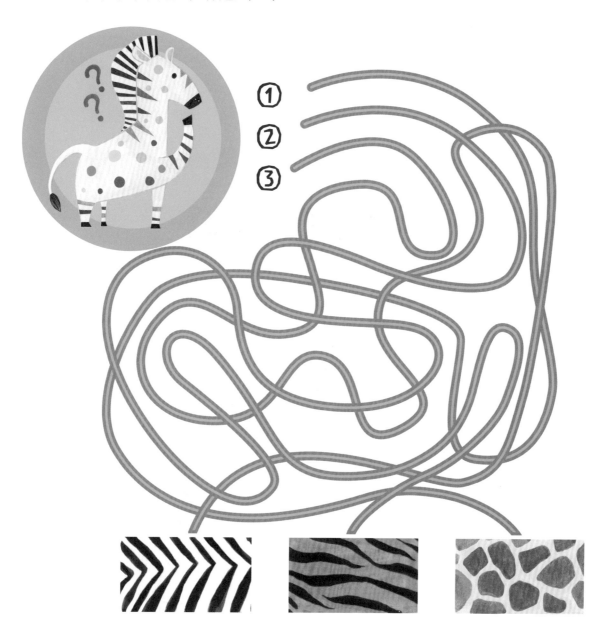

그림을 비교해 봐!

귀염둥이 동물들과 2층 버스를 타고 즐거운 소풍을 떠나요!
왼쪽과 오른쪽 그림에서 다른 부분 10개를 찾아 오른쪽에 표시해 주세요.

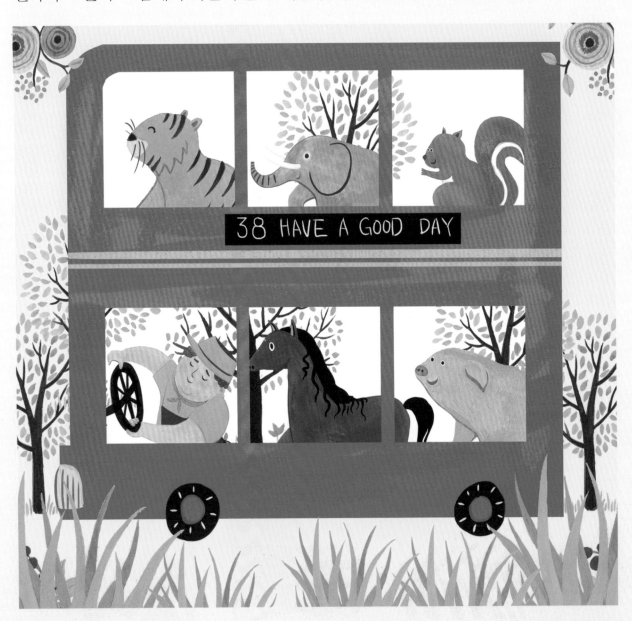

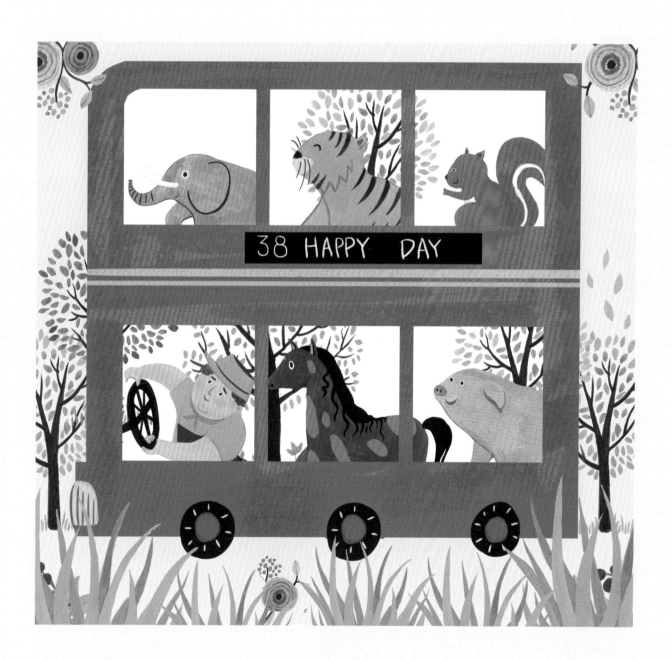

숨은 그림을 찾아라

커다란 나무를 엉금엉금 기어오르는 곤충 친구들은 어디로 가는 걸까요?
그림에서 12개의 숨은 그림을 찾아보세요.

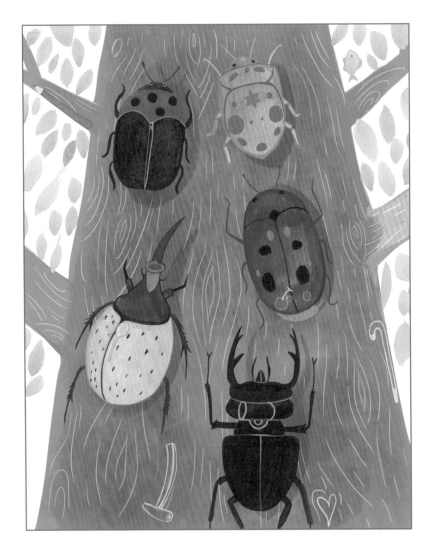

도토리, 망치, 물고기,
바늘, 별, 숟가락,
연필, 지팡이, 체리,
컵, 하트, 고추

 비슷한 생김새지만 서로 다른 곤충이에요. 노란색은 장수풍뎅이, 검은색은 사슴벌레, 파란색은 노린재, 빨간색은 풍뎅이, 보라색은 물방개랍니다. 특징을 잘 비교해 보세요.

장수풍뎅이의 머리와 등에 난 뿔은 마치 투구와 같이 멋져 보여요.
알맞은 그림자를 찾아서 ◯ 표시해 주세요.

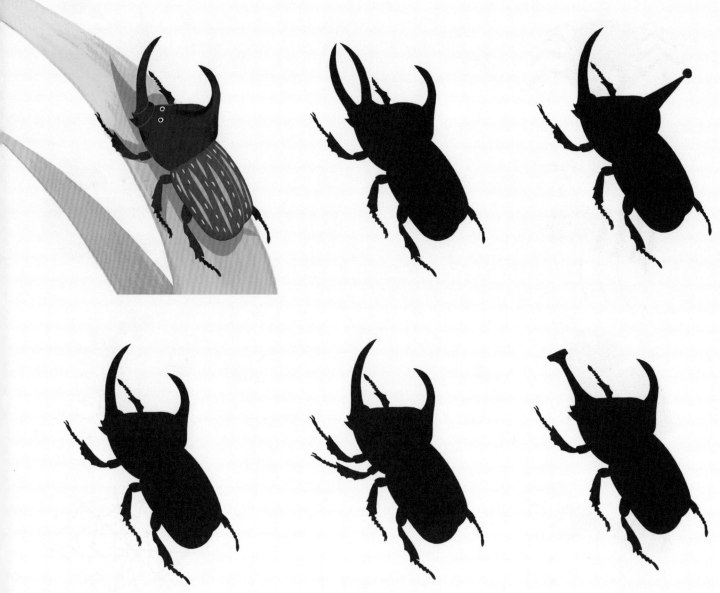

짝을 찾아라!

곤충들은 이제 집으로 돌아갈 시간이에요.
곤충들이 편히 쉴 수 있는 집을 찾아서 연결해 주세요.

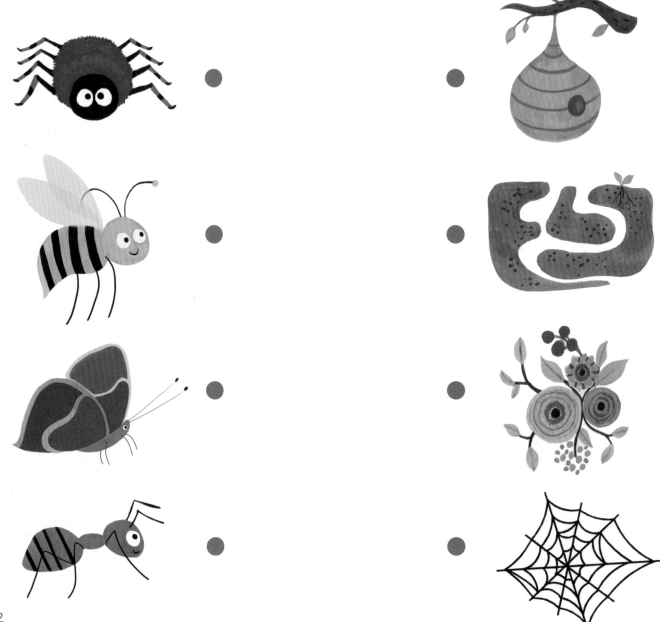

한들거리며 피어 있는 코스모스 주위로 고추잠자리가 날아다니고 있어요.
그림에 어떤 조각이 빠져 있을까요?

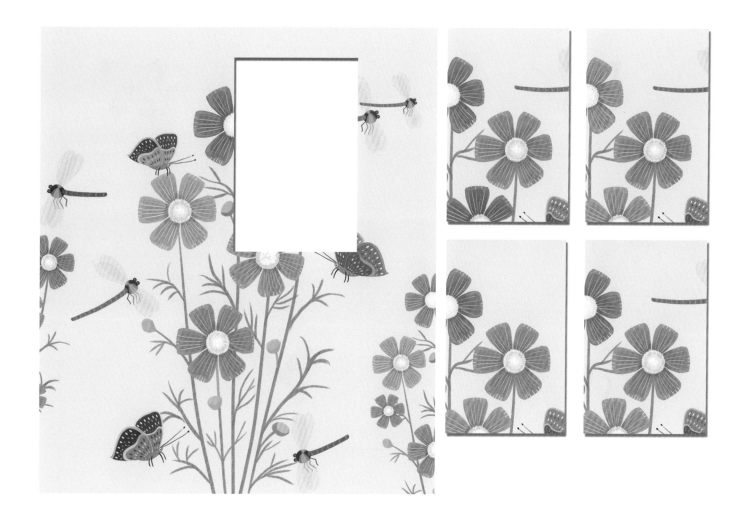

 고추잠자리는 몸이 고추처럼 빨개서 붙여진 이름인데요. 수컷이 성숙할 때 나타나는 색이라 암컷
이나 미성숙한 수컷은 노란빛을 띤답니다.

형형색색의 나비를 가로세로, 파란 사각형 안에 골고루 채워야 해요.
빈칸에 부록의 스티커를 붙여 주세요.

어느 길로 가야 할까?

거미줄 한가운데 나비가 탈출하기 전에 서둘러야 해요.
어느 길로 가야 할까요?

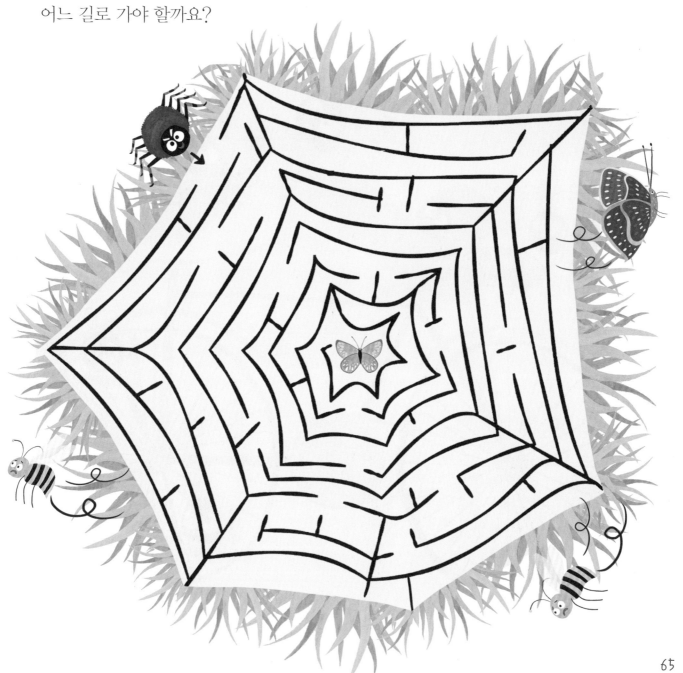

그림을 비교해 봐!

영차영차! 곤충들이 힘을 합해 자전거를 타고 있어요.
왼쪽과 오른쪽 그림에서 다른 부분 10개를 찾아 오른쪽에 표시해 주세요.

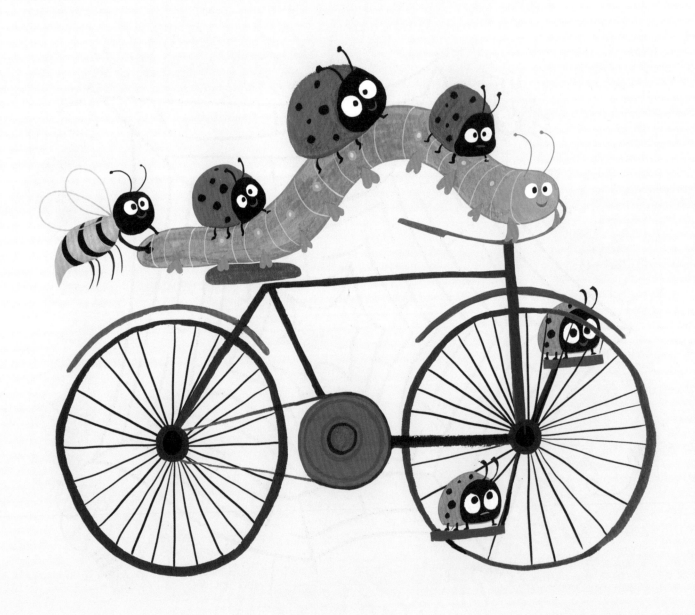

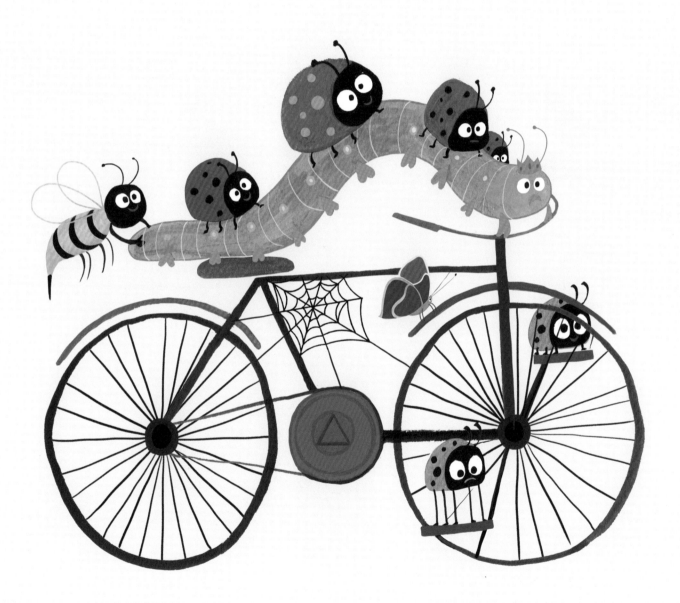



일곱 조각을 붙이면?

부록의 칠교 스티커를 붙여서 그림을 완성해 보세요.
무슨 그림인지 네모 안에 써 주세요.

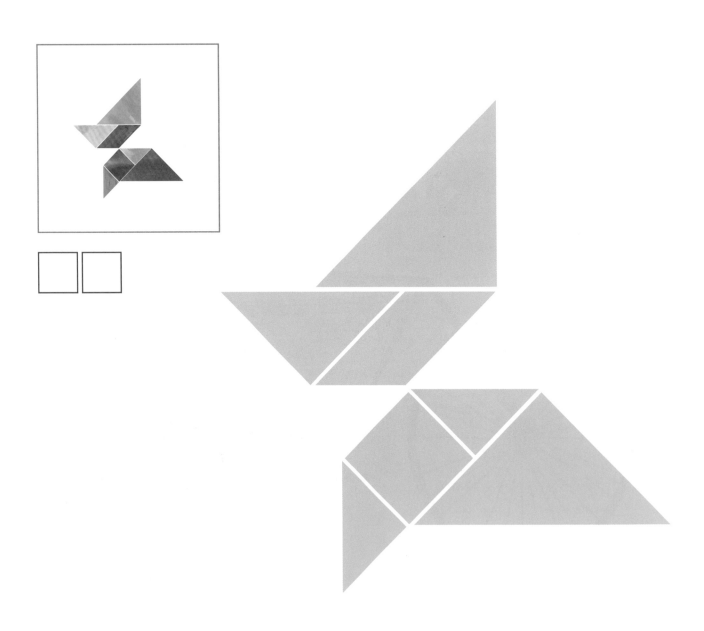

일곱 조각을 붙이면?

부록의 칠교 스티커를 붙여서 그림을 완성해 보세요.
무슨 그림인지 네모 안에 써 주세요.

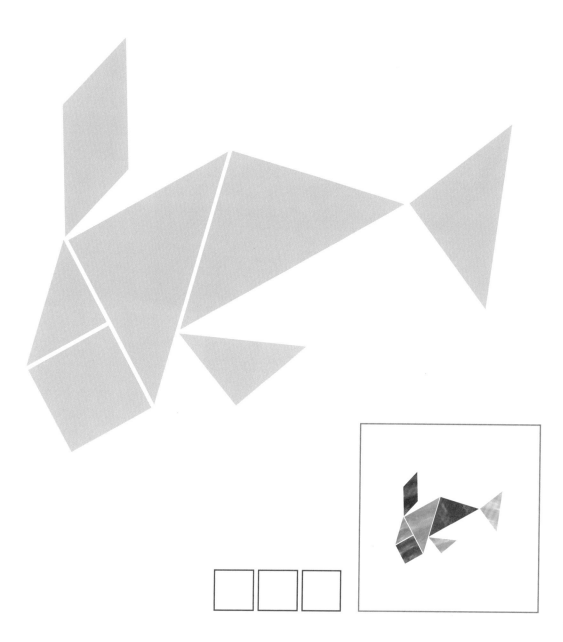

숨은 그림을 찾아라!

바닷물 속을 고래와 함께 헤엄치며 노니는 꿈을 꾸고 있어요.
그림에서 10개의 숨은 그림을 찾아보세요.

단추, 망치, 버섯, 별, 양말, 연필, 우산, 컵, 편지봉투, 포크

내 그림자 어디 있어?

머리 바로 밑에 다리가 달린 두족류 친구들이 모였어요.
알맞은 그림자를 찾아서 ◯ 표시해 주세요.

71

짝을 찾아라!

해초 속에 꼭꼭 숨어 있던 오징어가 툭 튀어나왔어요.
어떤 오징어인지 찾아서 ◯ 표시해 주세요.

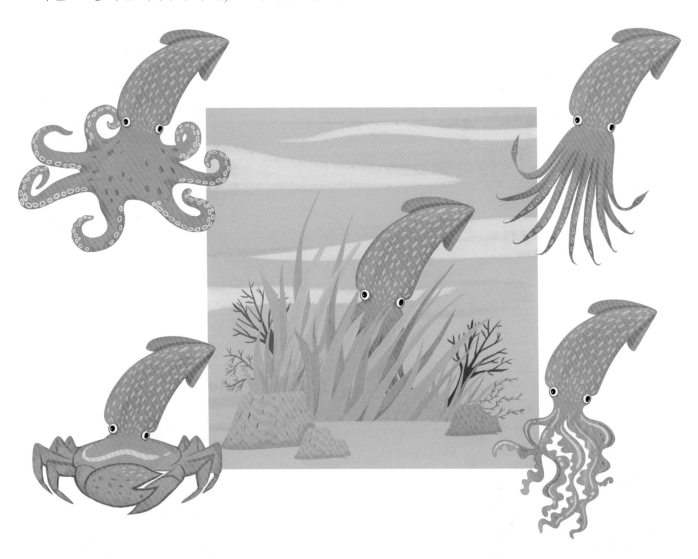

 문어와 낙지는 다리가 8개, 오징어와 꼴뚜기는 다리가 10개라는 것을 아이에게 말해 주고, 그림
에서 다리를 세어 보세요. 문어 다리 하나는 어디로 갔을까요?

그림을 완성해 줄래?

칠흑같이 어두운 바닷속에 날카로운 이빨의 물고기 두 마리가 있어요.
그림에 어떤 조각이 빠져 있을까요?

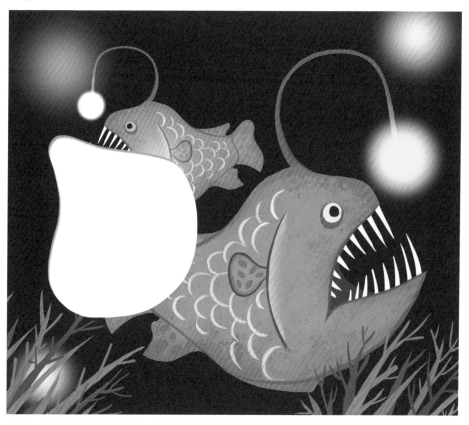

가로세로 빈칸을 채워라!

물고기들을 가로세로, 파란 사각형 안에 골고루 채워야 해요.
빈칸에 부록의 스티커를 붙여 주세요.

어느 길로 가야 할까?

수영하며 함께 놀던 두 아이가 잠시 떨어졌어요.
남자아이가 여자아이를 만나려면 어느 길로 가야 할까요?

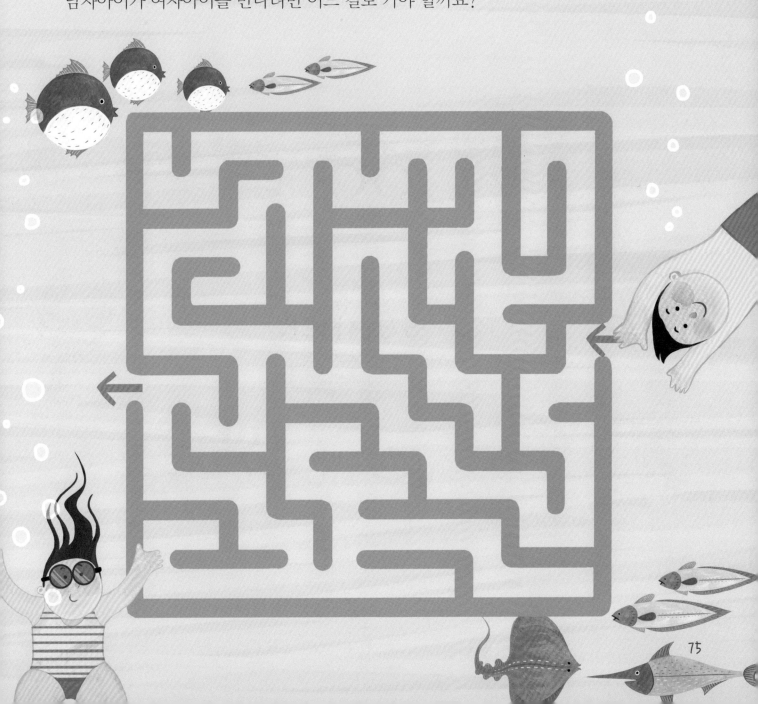

75

게, 조개, 바닷가재, 소라게~ 껍질이 딱딱한 바다 친구들이 모였어요!
왼쪽과 오른쪽 그림에서 다른 부분 10개를 찾아 오른쪽에 표시해 주세요.

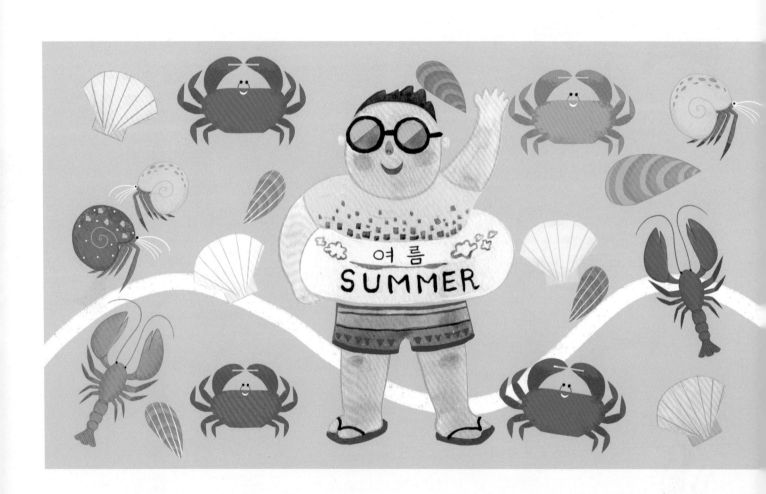

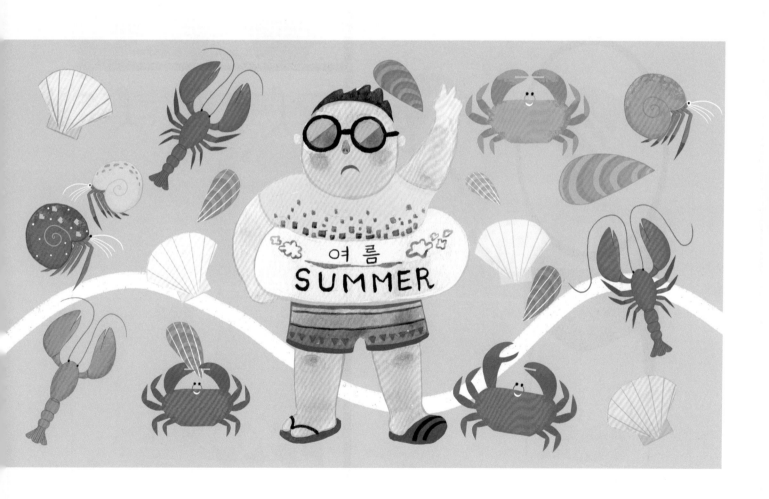

이모가 거울 앞에서 요리조리 살펴보며 외출 준비에 한창이네요.
그림에서 13개의 숨은 그림을 찾아보세요.

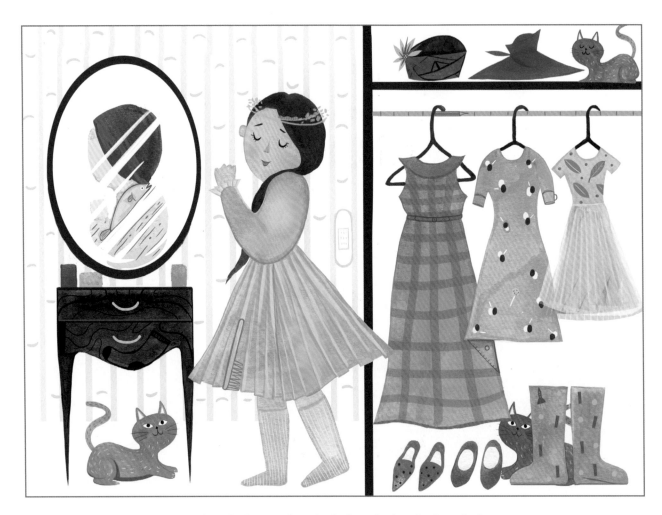

나뭇잎, 막대사탕, 물고기, 반창고, 빗, 삼각자, 시계, 양말, 연필,
우주선, 종이배, 지렁이, 컵

내 그림자 어디 있어?

아이가 빨갛고 노랗게 물든 낙엽을 뿌리며 놀고 있어요.
알맞은 그림자를 찾아서 ◯ 표시해 주세요.

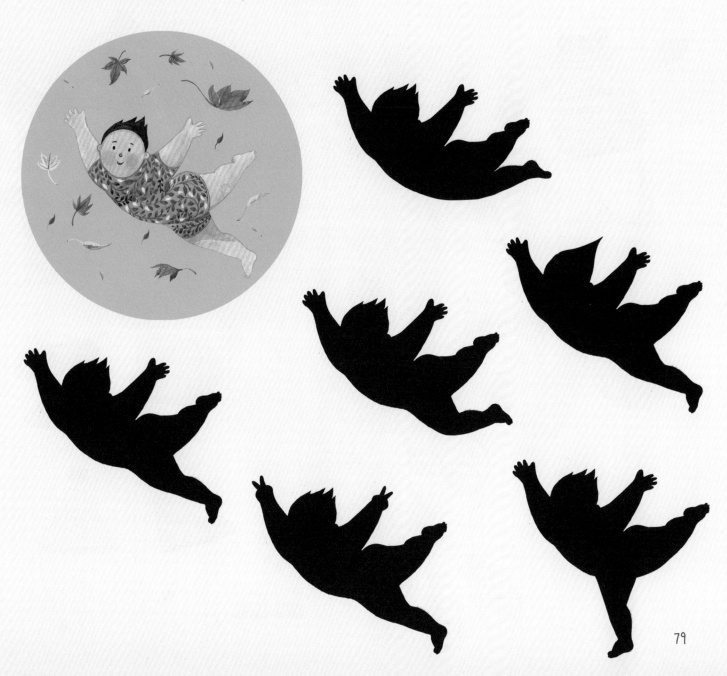

짝을 찾아라!

바깥 날씨에 따라 외출할 때의 옷차림과 준비물이 달라져요.
꼭 필요한 물건에 모두 ◯ 표시해 주세요.

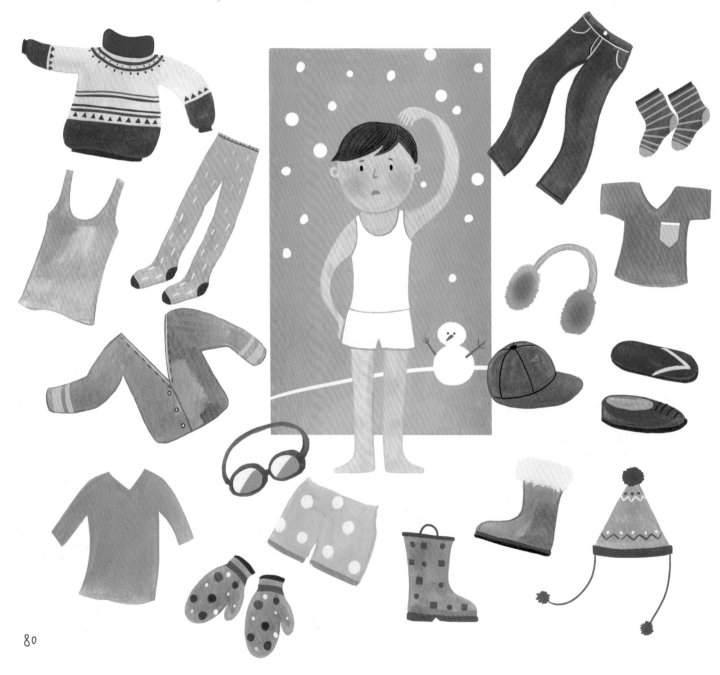

그림을 완성해 줄래?

룰루랄라~ 도시락 싸 들고 유치원 소풍 가는 날이에요!
그림에 어떤 조각이 빠져 있을까요?

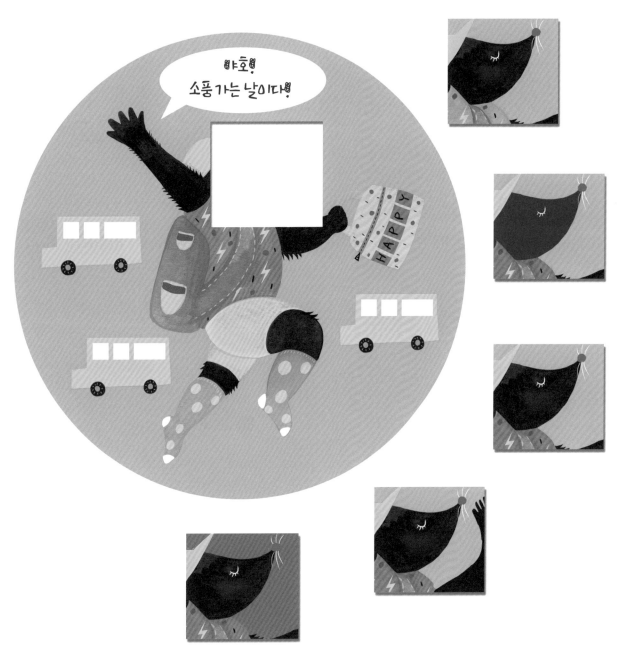

가로세로 빈칸을 채워라!

양말을 가로세로, 파란 사각형 안에 골고루 채워야 해요.
빈칸에 부록의 스티커를 붙여 주세요.

어느 길로 가야 할까?

친구와 나눠 먹을 빵을 가지고 친구집에 가려고 해요.
어떤 길로 가야 할까요?

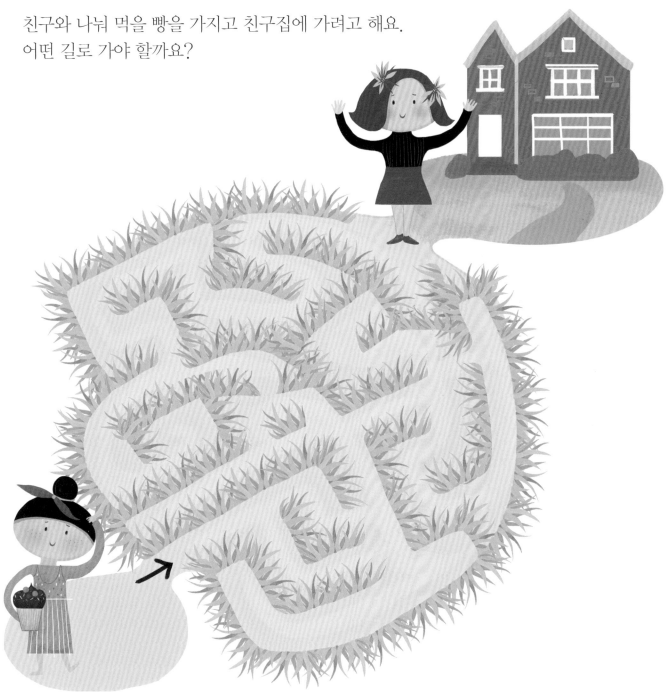

모래를 부었다가 모았다가, 모래 놀이에 시간 가는 줄 모르고 있어요.
왼쪽과 오른쪽 그림에서 다른 부분 10개를 찾아 오른쪽에 표시해 주세요.

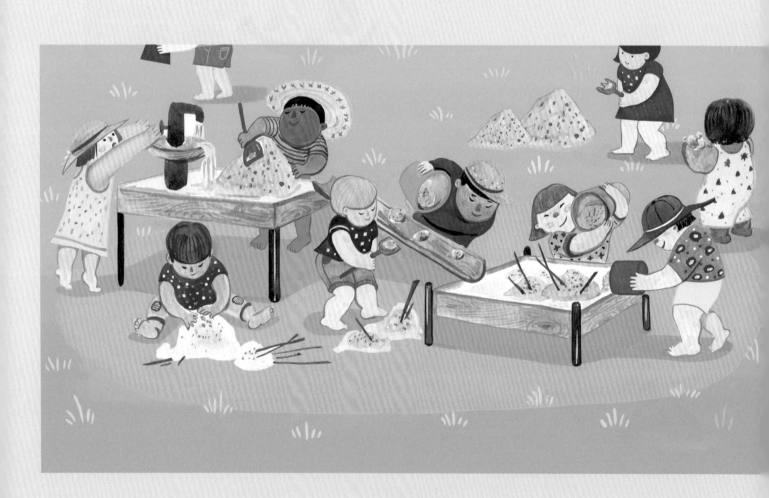

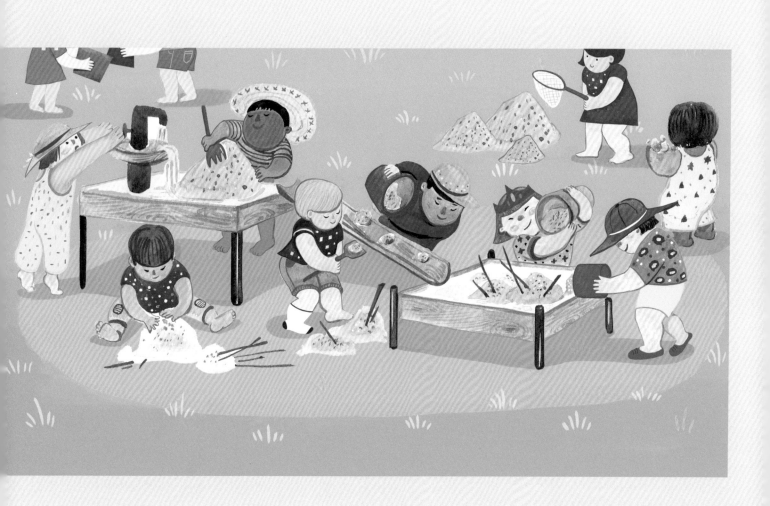

일곱 조각을 붙이면?

부록의 칠교 스티커를 붙여서 그림을 완성해 보세요.
무슨 그림인지 네모 안에 써 주세요.

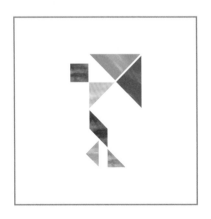

☐☐ 들고 있는 사람

일곱 조각을 붙이면?

부록의 칠교 스티커를 붙여서 그림을 완성해 보세요.
무슨 그림인지 네모 안에 써 주세요.

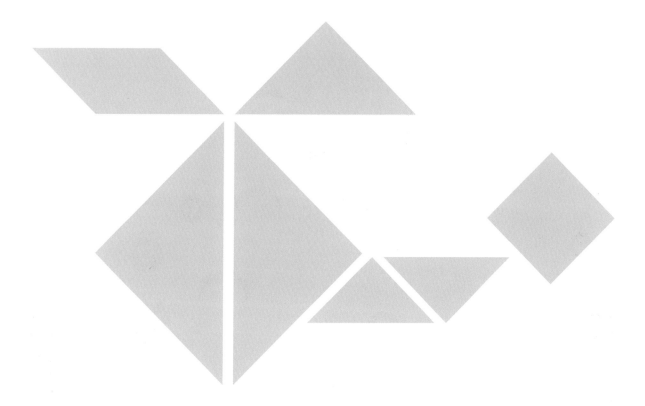

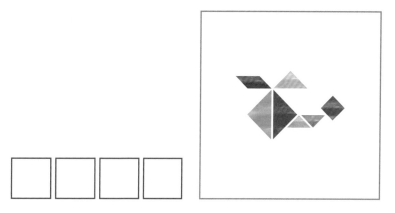

87

숨은 그림을 찾아라!

차가 다니는 도로에서는 건널목으로 길을 건너야 안전해요.
그림에서 10개의 숨은 그림을 찾아보세요.

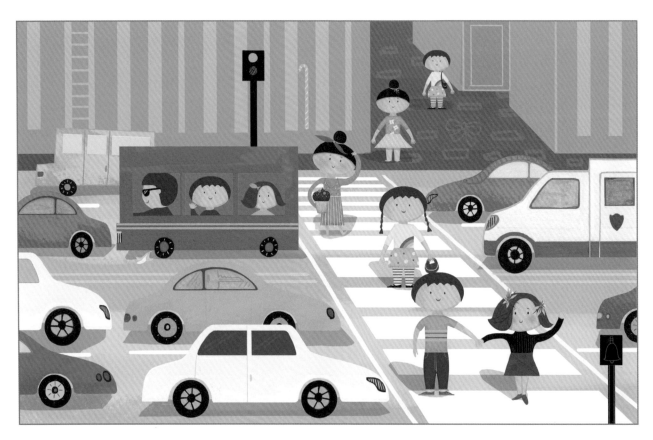

나뭇잎, 리본, 물고기, 바나나, 사다리, 삼각자, 열쇠, 종, 지렁이, 지팡이

애앵애앵~ 코끼리 소방관 아저씨가 소방차를 타고 출동했어요.
알맞은 그림자를 찾아서 ◯ 표시해 주세요.

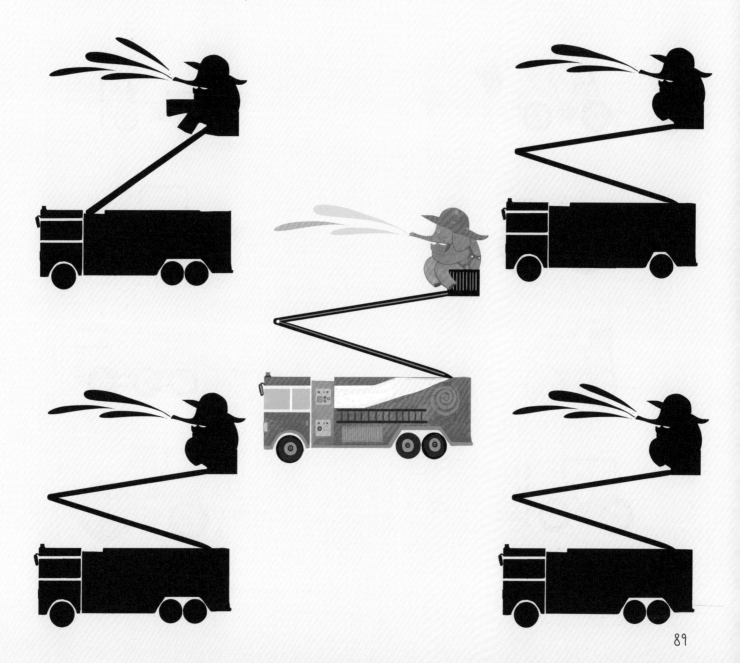

짝을 찾아라!

사람을 위한 자동차도 많지만, 일하기 위한 자동차들도 많아요.
같은 일을 하는 자동차를 연결해 주세요.

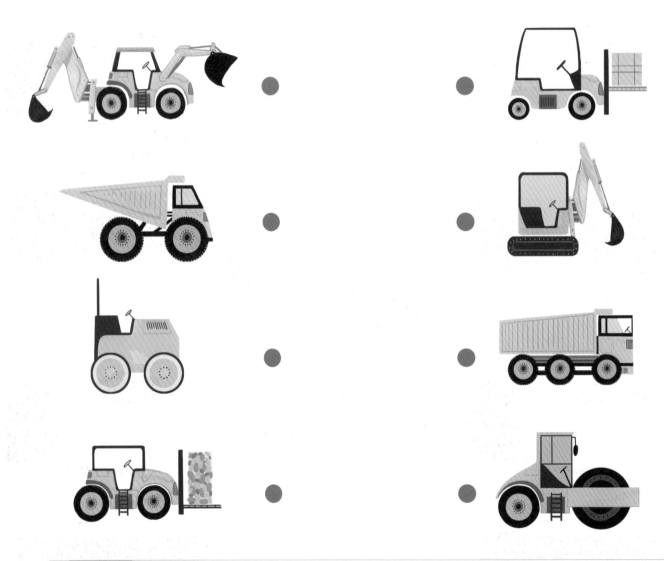

포크레인, 지게차, 덤프트럭, 로드롤러의 역할에 대해 아이와 이야기해 보세요.

그림을 완성해 줄래?

힘이 센 크레인 차는 무거운 차도 번쩍 들어 올릴 수 있어요.
그림에 어떤 조각이 빠져 있을까요?

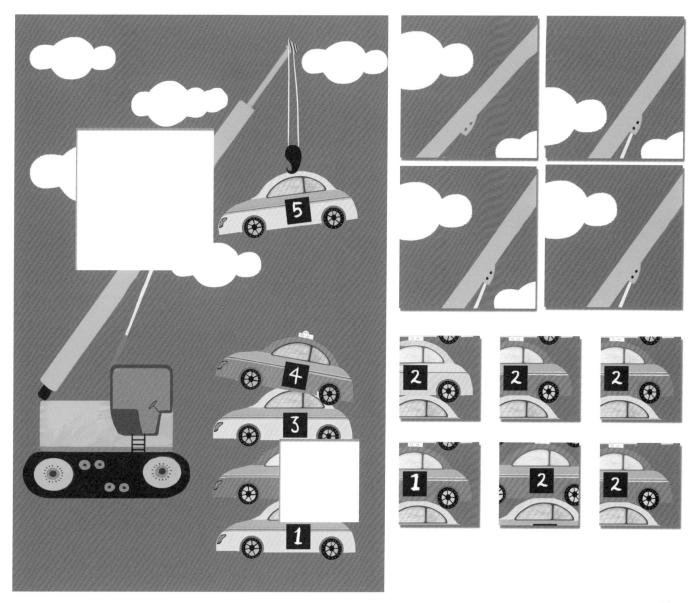

가로세로 빈칸을 채워라!

탈것들을 가로세로, 파란 사각형 안에 골고루 채워야 해요.
빈칸에 부록의 스티커를 붙여 주세요.

어느 길로 가야 할까?

스쿨버스가 아이들을 태우고 학교에 가고 있어요.
어느 길로 가야 학교에 도착할 수 있을까요?

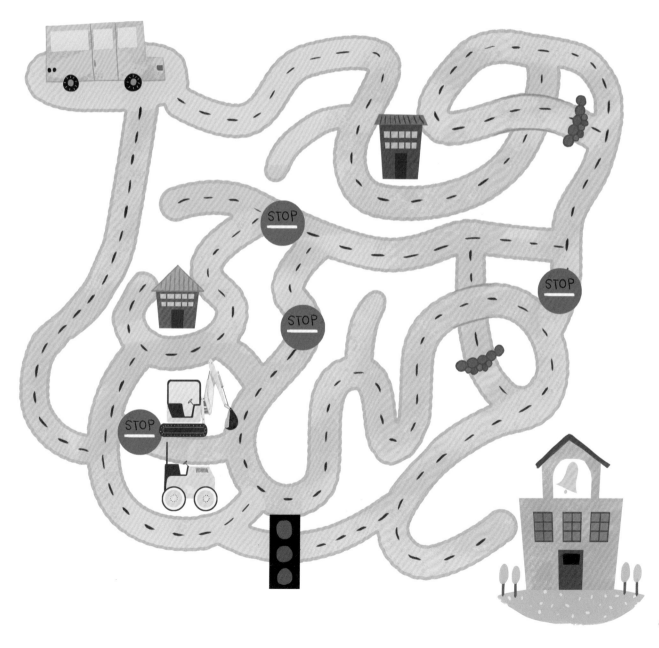

그림을 비교해 봐!

구조대 3형제 소방차, 경찰차, 구급차가 불난 곳으로 달려가고 있어요.
왼쪽과 오른쪽 그림에서 다른 부분 9개를 찾아 오른쪽에 표시해 주세요.

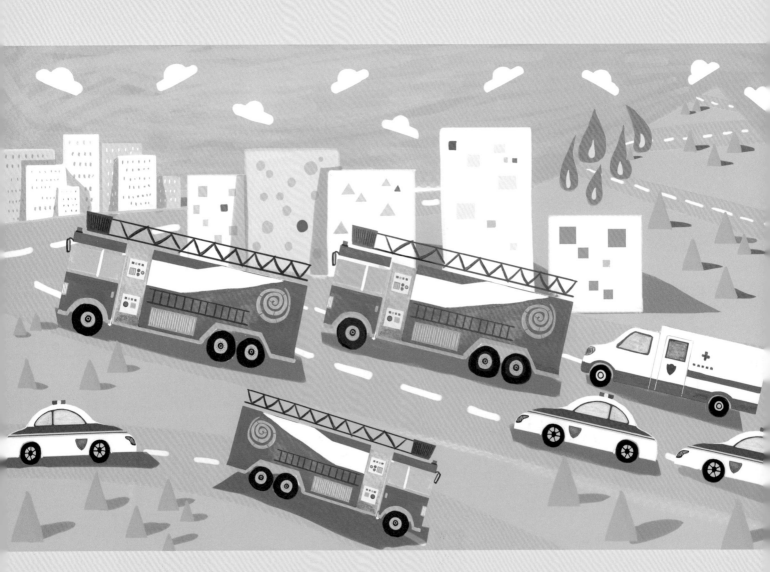

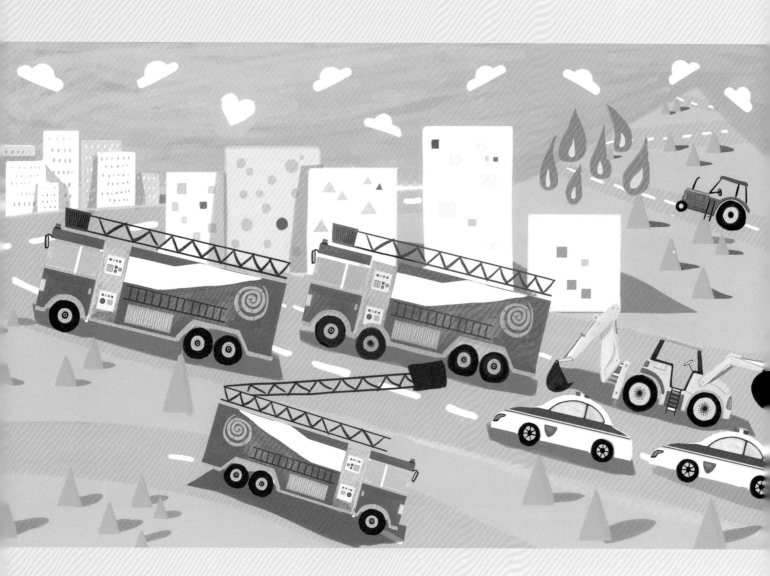

숨은 그림을 찾아라!

넓은 초원을 산책하고 있는 양들의 모습이 평화로워 보여요.
그림에서 10개의 숨은 그림을 찾아보세요.

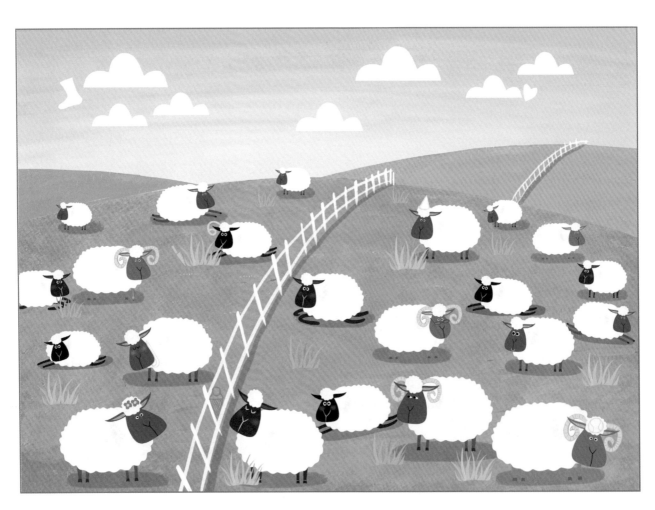

국자, 꽃, 아이스크림, 안경, 야구공, 양말, 연필, 원뿔, 칼, 하트

농부 아저씨가 소에게 먹이로 줄 볏짚을 동그랗게 모아 놓았어요.
알맞은 그림자를 찾아서 ○ 표시해 주세요.

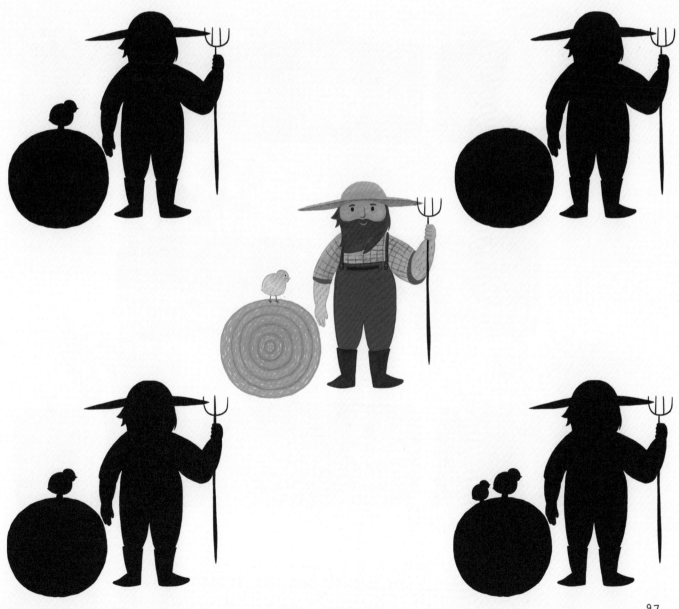

97

채소는 먹는 부위에 따라 뿌리채소, 열매채소, 잎줄기채소로 나뉘어요.
뿌리를 먹는 뿌리채소에 모두 ◯ 표시해 주세요.

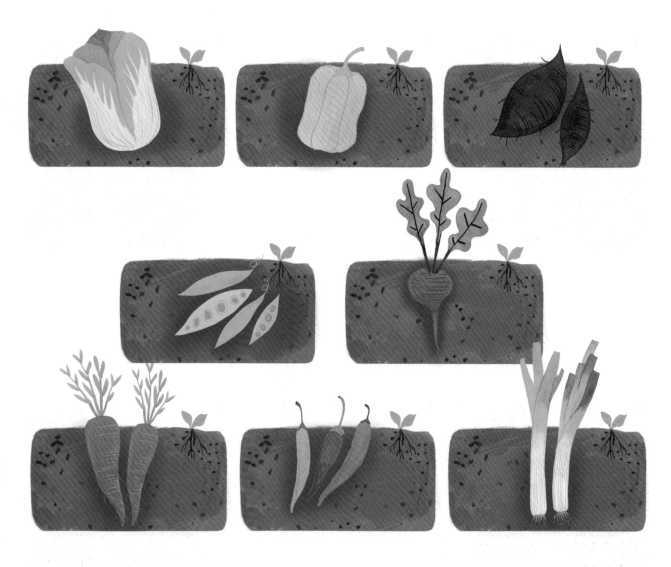

Tip 뿌리를 먹는 채소의 종류에 대해 아이와 함께 이야기해 보세요.
뿌리채소(고구마, 당근, 비트), 열매채소(고추, 파프리카, 콩), 잎줄기채소(대파, 배추)

히이잉~ 말을 탄 카우보이의 모습이 정말 늠름해 보여요.
그림에 어떤 조각이 빠져 있을까요?

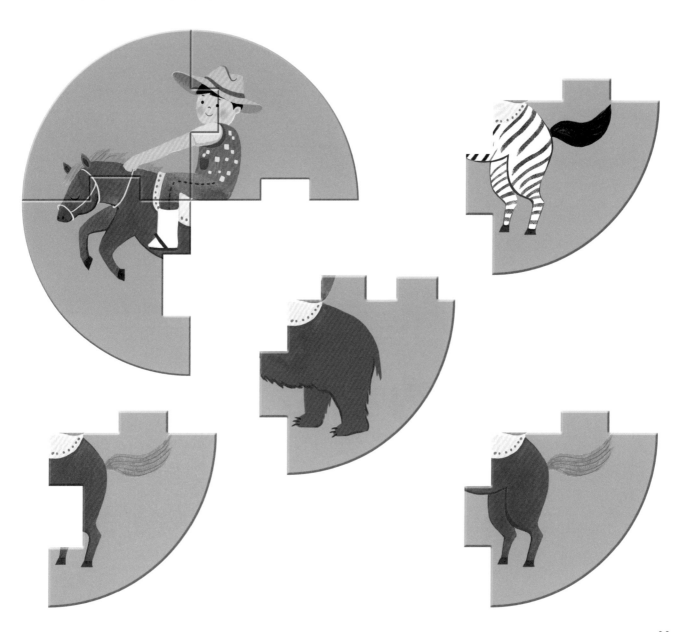

가로세로 빈칸을 채워라!

채소를 가로세로, 파란 사각형 안에 골고루 채워야 해요.
빈칸에 부록의 스티커를 붙여 주세요.

어느 길로 가ㅑ 할까?

엄마 닭을 놓친 막내 병아리가 울고 있어요.
막내 병아리가 엄마를 찾아갈 수 있도록 도와주세요.

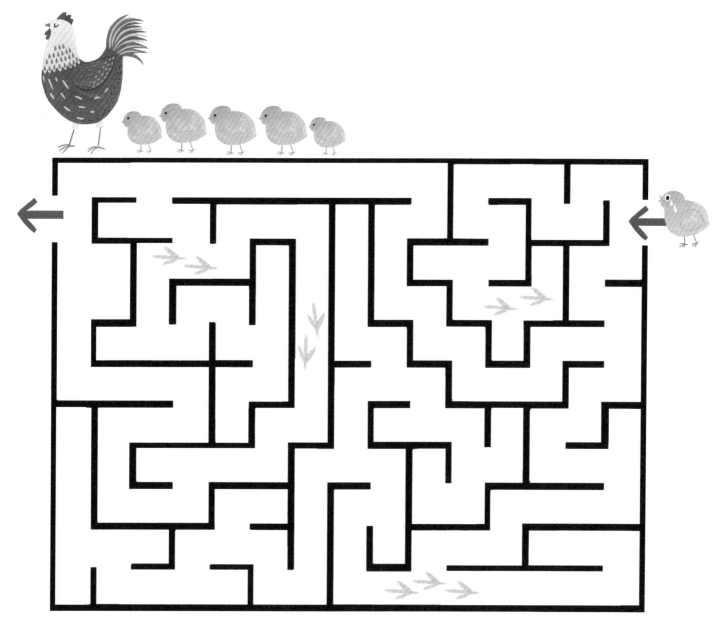

그림을 비교해 봐!

꿀꿀꿀~ 아기 돼지들은 엄마 돼지에게 무슨 말을 하고 있을까요?
왼쪽과 오른쪽 그림에서 다른 부분 10개를 찾아 오른쪽에 표시해 주세요

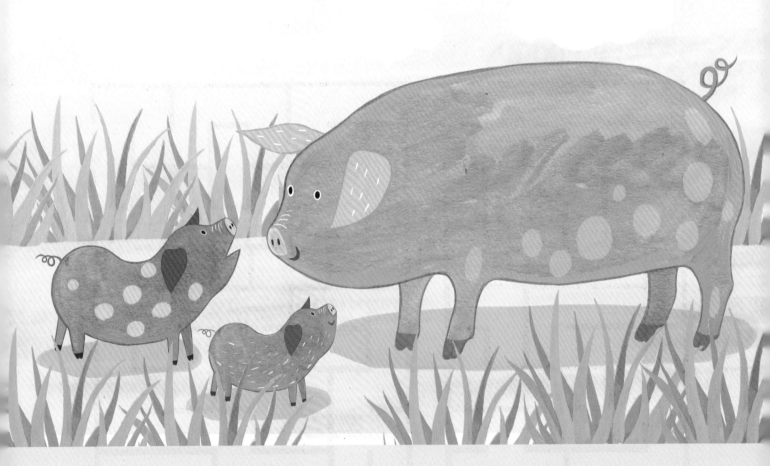

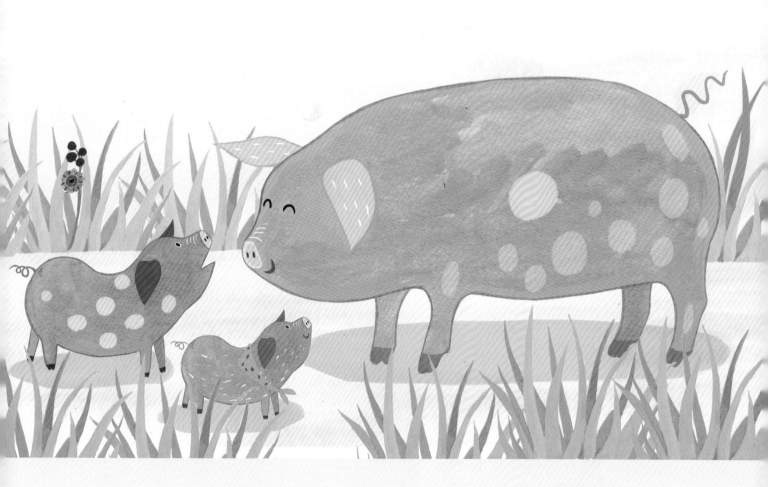

일곱 조각을 붙이면?

부록의 칠교 스티커를 붙여서 그림을 완성해 보세요.
무슨 그림인지 네모 안에 써 주세요.

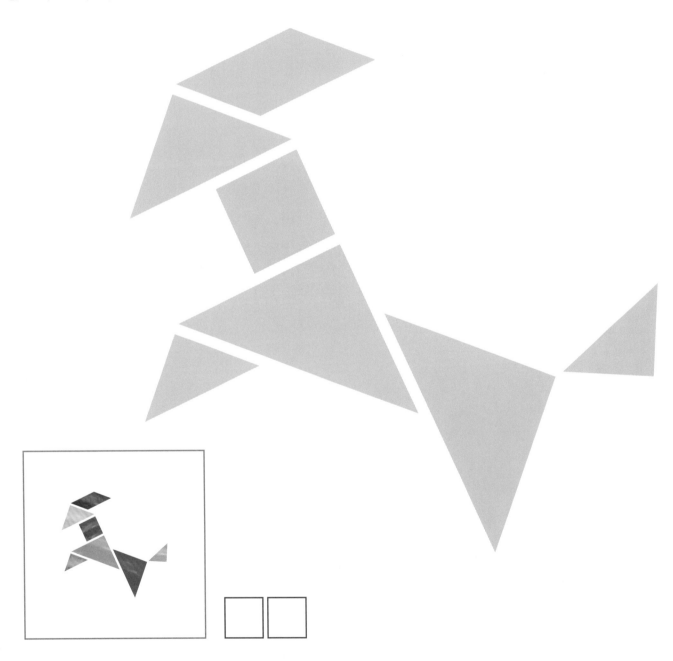

숨은 그림을 찾아라!

p.6

p.16

p.24

p.34

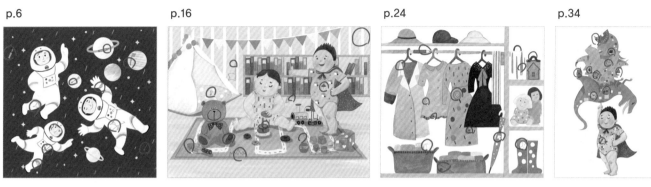

p.42

p.52

p.60

p.70

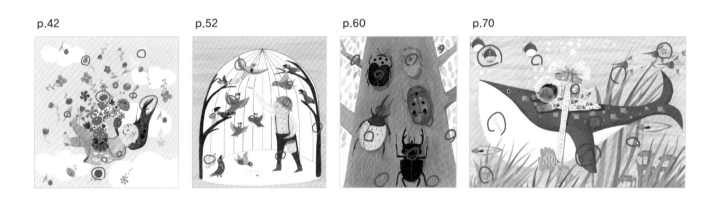

p.78

p.88

p.96

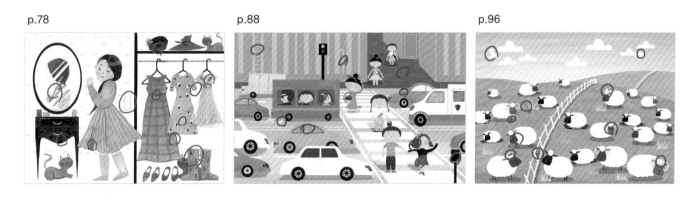

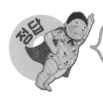

내 그림자 어디 있어?

p.7

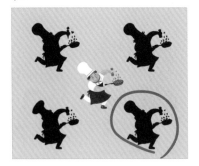

p.17

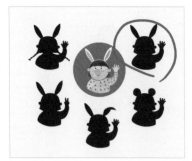

p.25

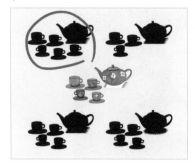

p.35

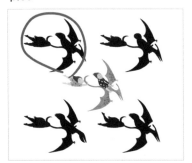

p.43

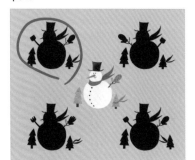

p.53

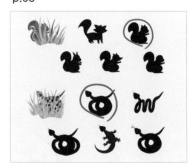

p.61

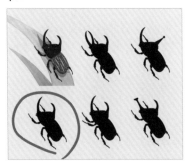

p.71

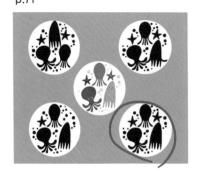

p.79

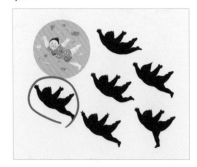

p.89

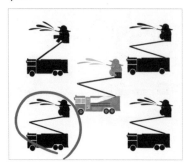

p.97

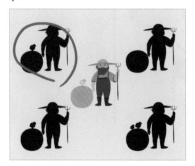

정답

짝을 찾아라!

p.8

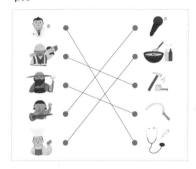

p.18

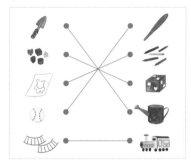

p.26

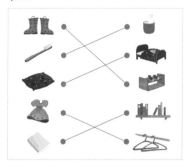

p.36

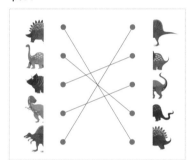

p.44

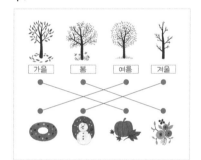

가을 봄 여름 겨울

p.54

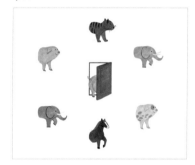

p.62

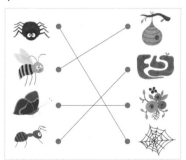

p.72

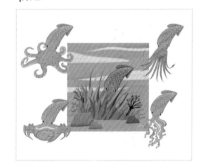

p.80

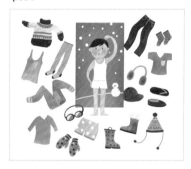

p.90

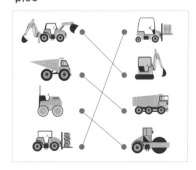

p.98

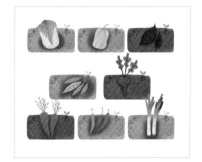

그림을 완성해 줄래?

p.9

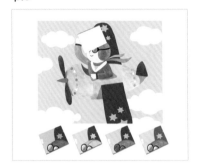

p.19

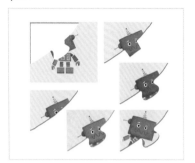

p.27

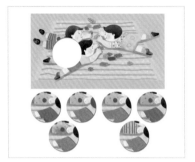

p.37

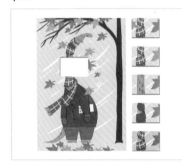

p.45

p.55

p.63

p.73

p.81

p.91

p.99

가로세로 빈칸을 채워라!

p.10

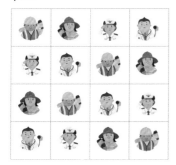

p.20

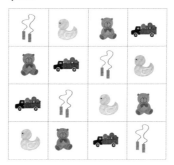

p.28

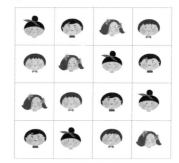

p.38

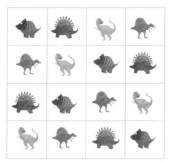

p.46

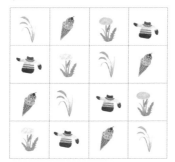

p.56

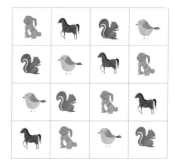

p.64

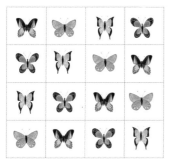

p.74

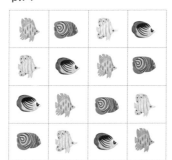

p.82

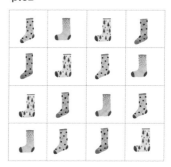

p.92

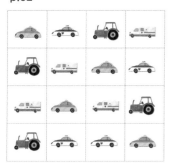

p.100

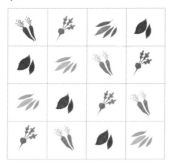

109

어느 길로 가야 할까?

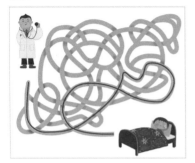

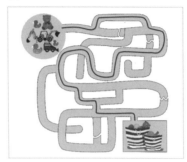

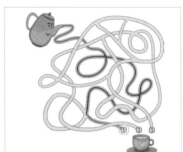

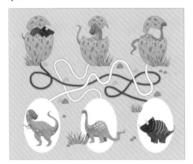

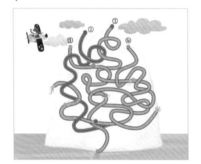

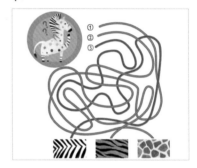

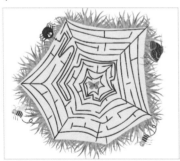

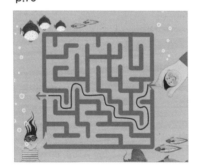

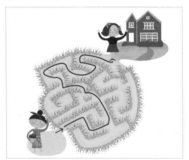

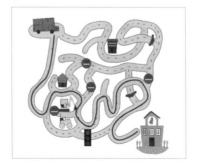

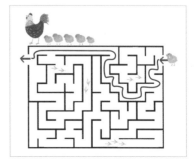

그림을 비교해 봐!

p.12
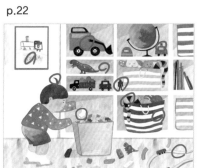

p.22

p.30
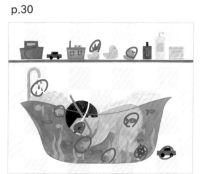

p.40

p.48
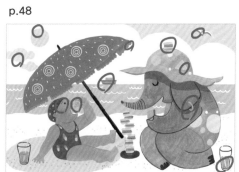

p.58
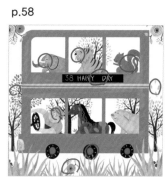

p.66

p.76
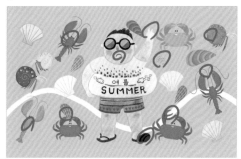

p.84
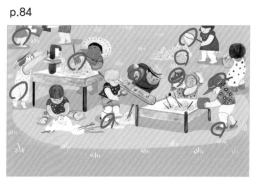

p.94
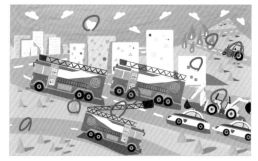

p.102
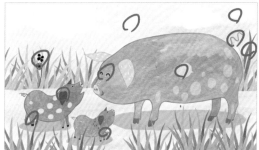

집중력은 쑥쑥, 관찰력은 퐁퐁

세상에서 제일 신나는 그림 찾기

ⓒ육소영 2017

초판1쇄 발행 2017년 6월 26일
초판4쇄 발행 2019년 11월 20일

지은이 육소영

펴낸이 김재룡
펴낸곳 도서출판 슬로래빗

출판등록 2014년 7월 15일 제25100-2014-000043호
주소 (139-806) 서울시 노원구 동일로183길 34, 1504호
전화 02-6224-6779
팩스 02-6442-0859
e-mail slowrabbitco@naver.com
블로그 http://slowrabbitco.blog.me
포스트 post.naver.com/slowrabbitco
인스타그램 instagram.com/slowrabbitco

기획 강보경 **편집** 김가인 **디자인** 변영은 miyo_b@naver.com

값 12,800원
ISBN 979-11-86494-32-5 13650

「이 도서의 국립중앙도서관 출판시도서목록(CIP)은 서지정보유통지원시스템 홈페이지(http://seoji.nl.go.kr)와 국가자료공동목록
시스템(http://www.nl.go.kr/kolisnet)에서 이용하실 수 있습니다. (CIP제어번호: CIP2017012813)」

10쪽에
붙이세요

20쪽에
붙이세요

28쪽에
붙이세요

38쪽에
붙이세요

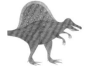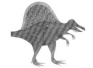

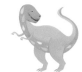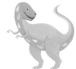

14쪽에 붙이세요

15쪽에 붙이세요

32쪽에 붙이세요

33쪽에 붙이세요

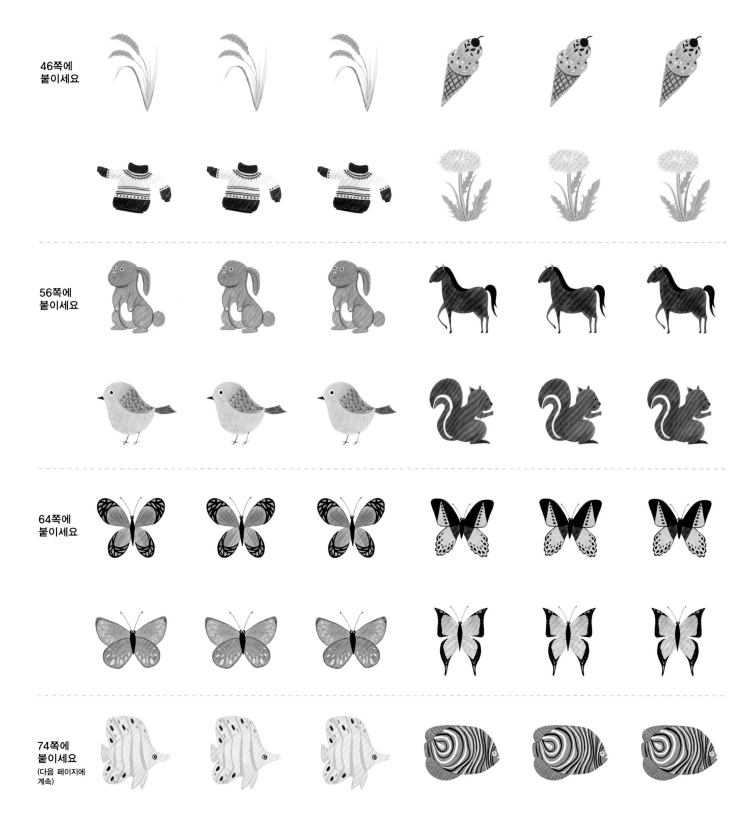

46쪽에
붙이세요

56쪽에
붙이세요

64쪽에
붙이세요

74쪽에
붙이세요
(다음 페이지에
계속)

50쪽에 붙이세요

51쪽에 붙이세요

68쪽에 붙이세요

69쪽에 붙이세요

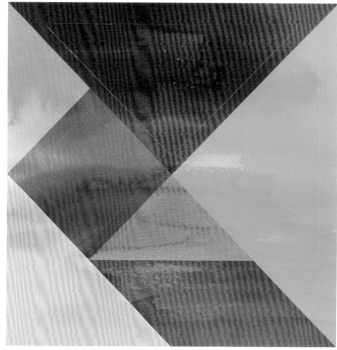

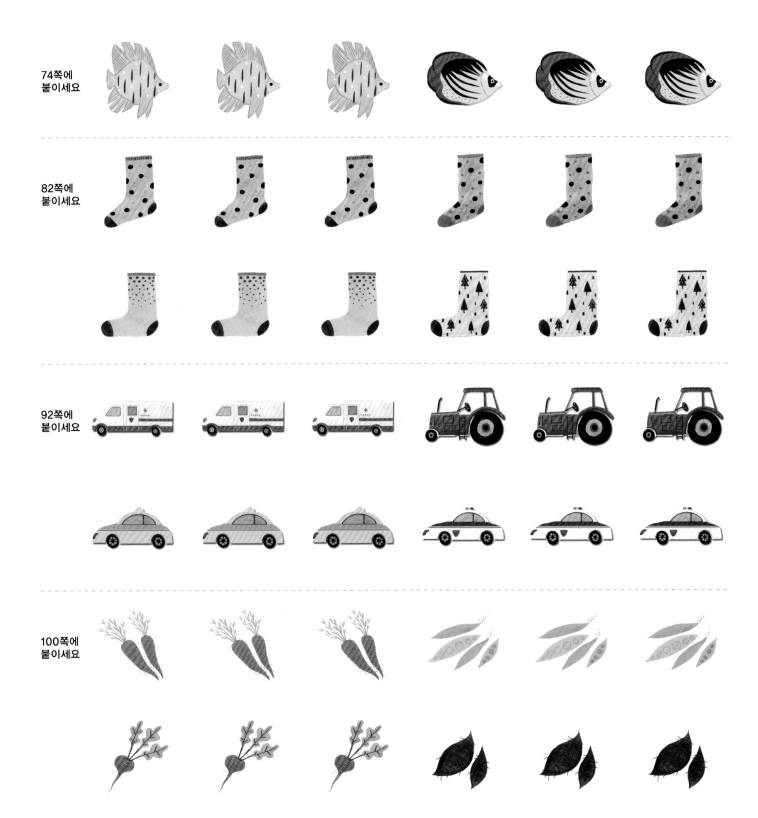

74쪽에
붙이세요

82쪽에
붙이세요

92쪽에
붙이세요

100쪽에
붙이세요

86쪽에 붙이세요

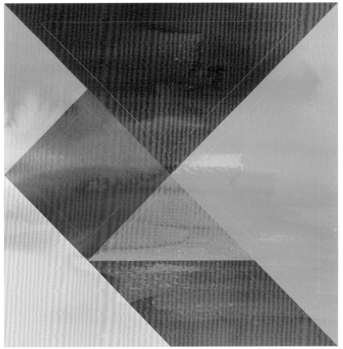

87쪽에 붙이세요

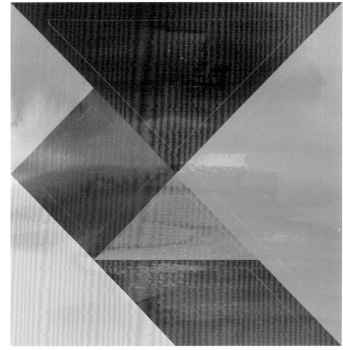

104쪽에 붙이세요

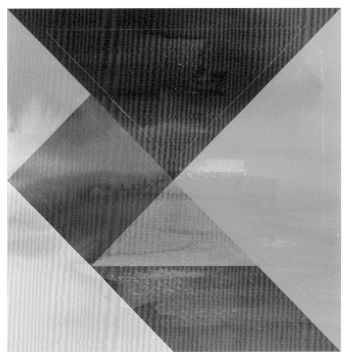

스도쿠 스티커

10쪽에
붙이세요
(다음 페이지에
계속)